U0011470

敖幼祥

動漫畫創作四十週年特輯

原本最早的簽名是長這樣 ↓

某天遇到一位命理高人
他頗認真盯著簽名道：
「鍋裡熬湯，沒滾能熟？」
於是，
從此簽名上開始冒出蒸氣。

四十年前…

四十年後

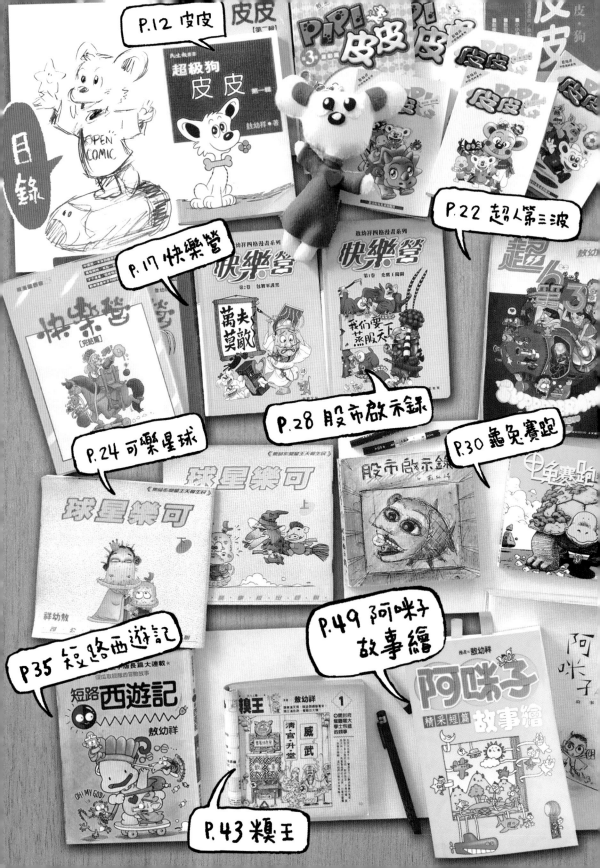

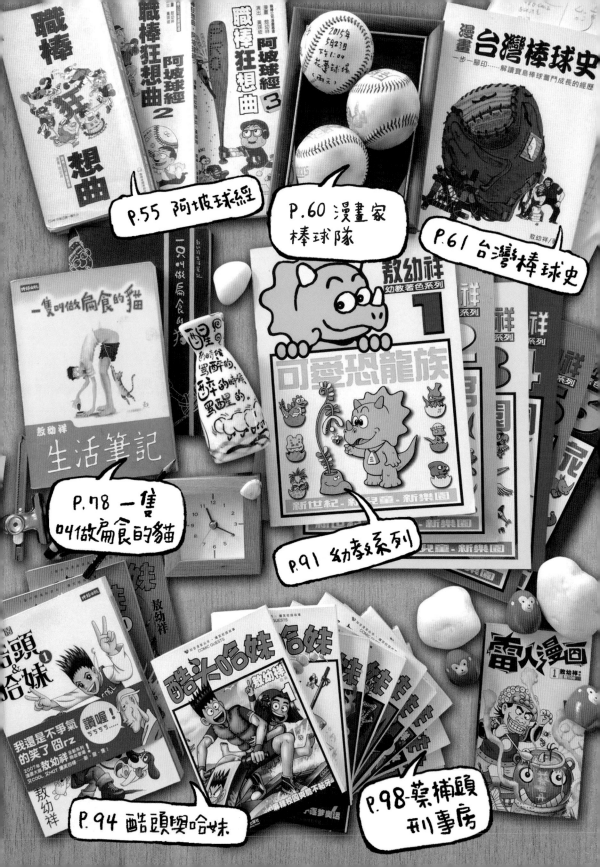

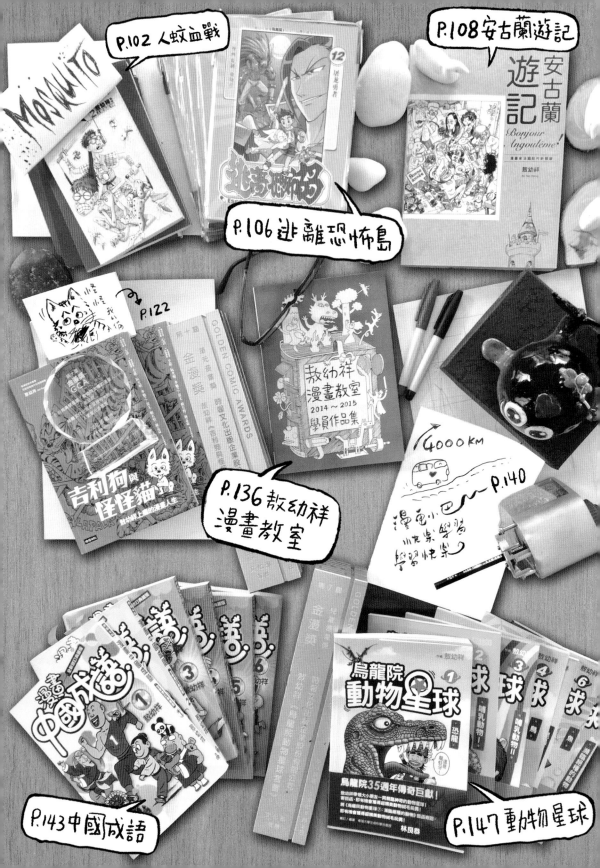

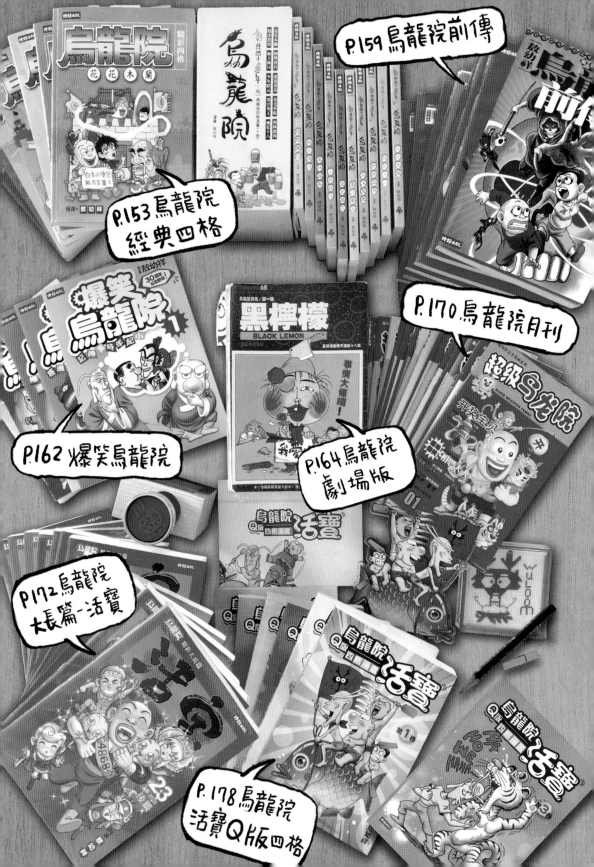

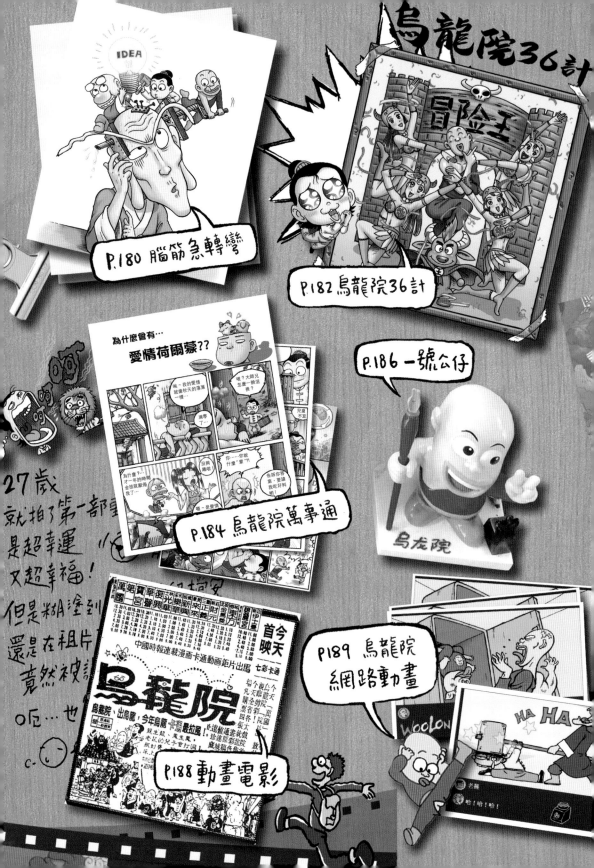

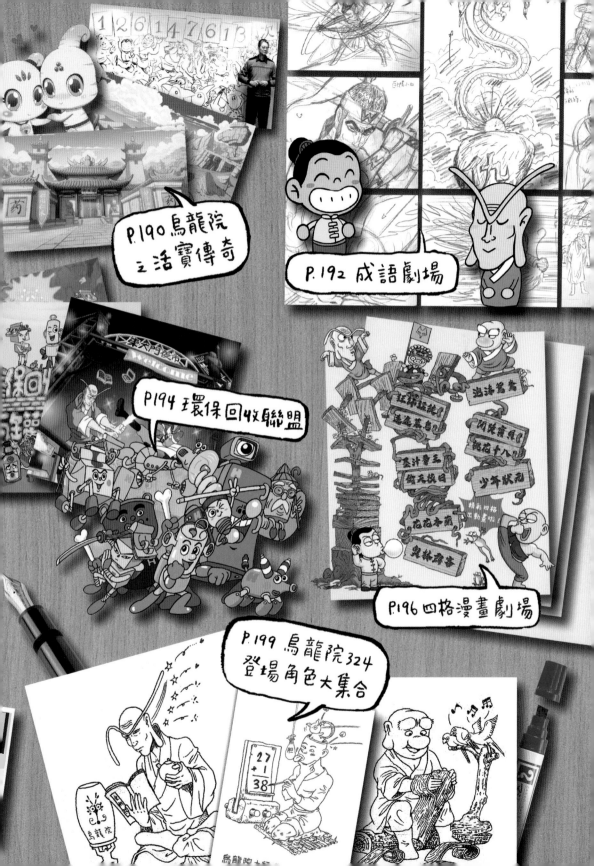

第 **1** 號作品

- 1980 年創作
- 四格漫畫
- 共計 480 頁

"皮皮"是我和漫畫的初戀，簡單卻深刻。
創作原型來自於陪伴我童年的黃色小土狗，名叫"吉利"。
真是帶給我一生福氣，讓我走入了漫畫世界。

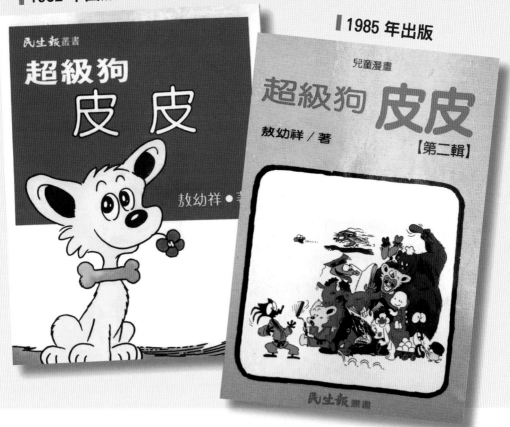

■ 1982 年出版

民生報叢書
超級狗
皮皮
敖幼祥●著

■ 1985 年出版

兒童漫畫
超級狗 皮皮
【第二輯】
敖幼祥／著

民生報叢書

1980 年。
當時的社會是封閉且嚴肅，
對於漫畫出版採取「審查制度」右方這個 ↗就是 許可執照！！

皮皮在報紙上連載到
出漫畫書，宛如在硬殼
土地上冒出一朵奇異小花
觸動台灣對原創漫畫
有了 新思維。

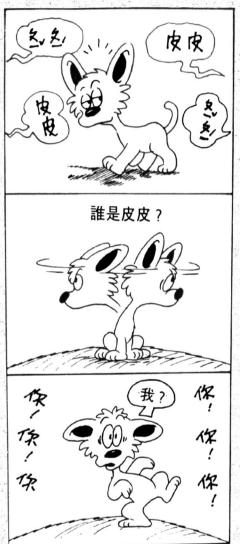

1980 作品
第一篇刊載於
民生報紙上的原稿

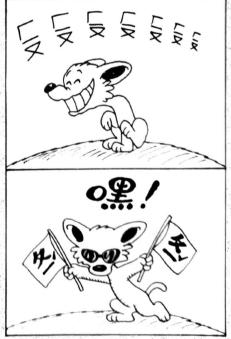

2003 年出版
（大陸版）

▲← 左方的小圖是剛開始畫的皮皮
線條笨拙稚氣。
看看上方2003年再畫時，
技法已經超專業了！
然而稚氣是學不來，也回不去。

皮皮
現在幾點?

用你們的意思
解釋「雙」的概念。

3

短針指哪裡?

雙魚

雙心

6

長針呢?

笨龜你呢?

那這樣是幾點?

雙蛋黃

第 ② 號作品

- 1984 年創作
- 四格漫畫
- 共計 400 頁

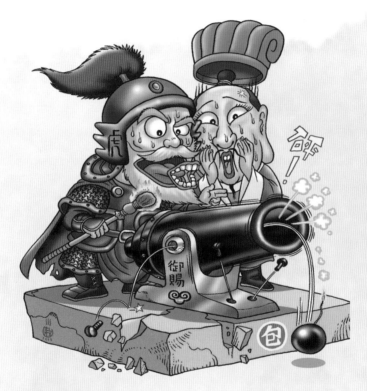

選擇用"古代軍旅..做為內容素材是個很有魅力
的創作主題！但為何要用一位白花鬍子的包將軍
當第一男主角呢？為什麼不是肌肉帥哥？
呃……這個… 自己也有些失憶了…

1987 台灣版本封面

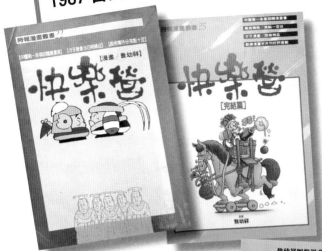

2003 香港版本封面

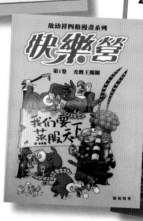

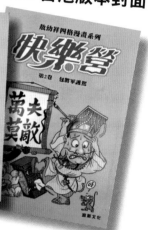

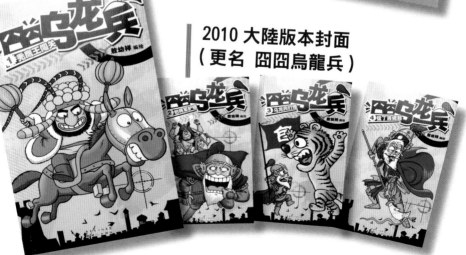

2010 大陸版本封面
（更名 囧囧烏龍兵）

此次征討蠻族不知皇上
賜臣多少兵馬？

這樣夠嗎？

足矣！
多謝皇上！

30万

報告！
全員到齊！

蠻月族勇士們各個驍勇善戰！

馬上飛騎更是英姿煥發！

但是由於重武輕文的關係…

50+80+50
+90+100
=?????

他們的數學都很菜！

我們要
蒸服中原

19

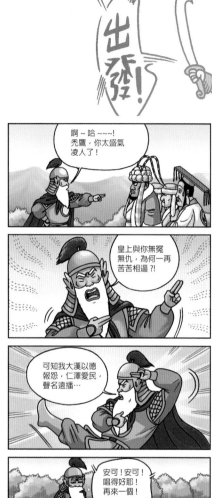

啊～哈～～～!
禿鷹,你太盛氣
凌人了!

皇上與你無冤
無仇,為何一再
苦苦相逼?!

可知我大漢以德
報怨,仁澤愛民,
聲名遠播…

安可!安可!
唱得好耶!
再來一個!

稟將軍!彎月
族前來下戰書!

哦!

師爺!你我速速
商議對策!

是!

對方如何
答覆本王?

你的戰書錯字
連篇,罰你重寫
十遍!

御用

我們似乎迷路了，該如何是好？

師爺有何辦法識別方向？

要命的話，把東西統統留下～～!!

有水流的地方，就一定有出口。

喂！你是說「統統」嗎？

我們沿著溪走，就可脫險了。

沒錯！什麼也不准帶走…

喂!～你怎麼連垃圾也留下了？

第 ③ 號作品

- 1984 年創作
- 四格漫畫 · 黑白
- 共計 140 頁

很明顯看得出來這部漫畫是看了「超人電影」和「星際大戰」後，所產生出來的反射作用。

作者吶喊：我們要有自己的超人漫畫！

但是，大披風加上內褲外穿的品牌形象，似乎很不容易推翻……

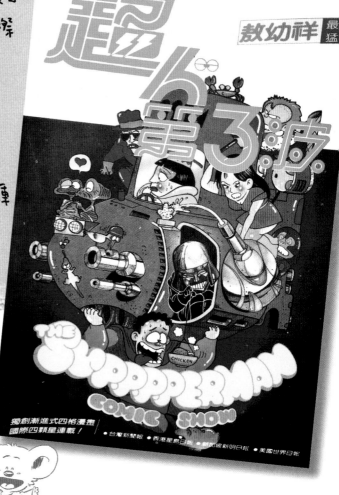

這是一種新型隱形飛彈！可躲過任何雷達的追蹤！

飛彈設計圖

為了讓地球人知道我們的厲害！

它將在神不知鬼不覺之下摧毀黑霸的飛碟！

飛彈設計圖

現在選擇一處地球最顯目的地方登陸！

真是偉大的武器

快發射摧毀黑霸吧！

現在開始行軍，

前進！

太隱形啦！找不到飛彈啦！

奇怪！怎麼走不完！

第 ④ 號作品

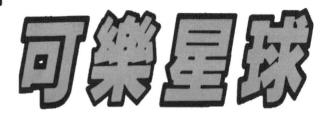

可樂星球

- 1987 年創作
- 連環漫畫 · 黑白
- 共計 125 頁

可樂星球 ＜上＞
1987 年出版 · 62 頁

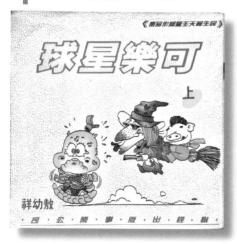

可樂星球 ＜下＞
1987 年出版 · 63 頁

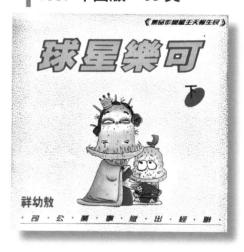

搗蛋魔堡

※ 編按：當時橫排文字為由右至左閱讀。

這很容易對付的！這三種流貨色！

恐怖阿福機械獸——

快去對付！虎霸王

咔！咔！

我功夫很好喔！擦雙鞋吧！

平常事都沒用來擦鞋，所以…

水準真夠爛！別在這丟臉了！

讓你見識一下什麼真正的機械獸！

鐵頭鋼豬

噢～～～咬

搥胸！頓足！

張牙！舞爪…

最後的一招…

扮鬼臉！

你教我的，他都不會怕！

不玩了！不玩了！

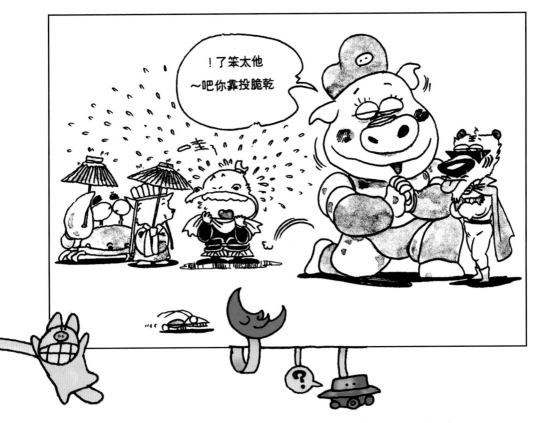

♥ 超可愛的小作品！是在兒童日報連載。♥
主角「年大王」的設定很成功·喜歡以搗蛋為樂
小讀者們都期待每篇續集快快登出來！
一切都像在完美世界裡萌芽的未來之星 ☆ ☆ ☆
〜〜〜咔嚓〜〜〜 報社宣布收攤！！

·黑夜驟降· 回歸塵土·

27

第 **5** 號作品

- 1987 年創作
- 連環漫畫 · 黑白
- 共計 124 頁

真的·真的

真的！

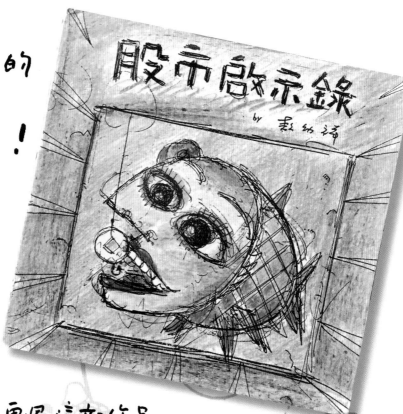

忘記自己畫過這部作品。
2020年5月6日整理資料才猛然發現
這是在1987畫的。年輕人果然比較敢衝.
沒玩過股票卻能畫啟示錄...

人生就像股票，但股票絕對不是人生。

追求流行股，不如培養潛力股。

在技術均線尚未回復多頭排列前，不宜貿然加碼買進。

炒手經常佈下天羅地網，眼見未必能信。

股價不是傑克的仙豆，不要妄想漲到雲端。

股市變幻莫測，支撐線可能變成阻力線，阻力線也可能變成支撐線。

第 6 號作品　現場推論

- 1990 年創作
- 單格 / 雙頁單元
- 110 頁 /124 頁

龜兔賽跑

1990 擬了這個
「100系列×100本」
的超狂計劃！

起源於「為什麼
一件事情只有
一個答案?」

例如：迅速的兔子
為何會輸給
慢吞吞的烏龜？

於是，開始日夜無眠的火亮腦！

挖空心思,挑戰自我！

更完了這一本,又更了「人蚊血戰100攻略」
　　　　　　　「蔡捕頭逼供100猛招」……

但市場反應冰冷,
　高潮急凍…乖乖回到
　　　　　主流暢銷漫畫的航路。

龜兔賽跑 <現場推論>
2003 年出版 · 110 頁

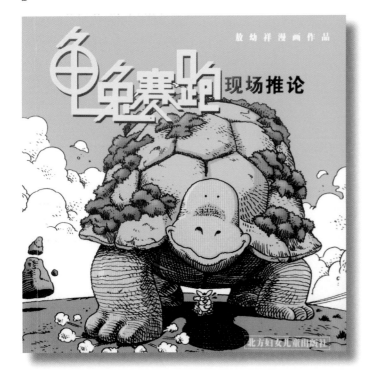

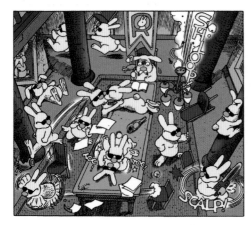

兔子家族開會推選出賽代表，
結果卻成了內訌大會，不團結全盤皆輸

糖果屋的老巫婆
終於找到適合的門牙了！

這是一隻會忍術的功夫龜，
使出土遁法贏得冠軍

比賽的終點在海裡，
兔子的脂肪太厚潛不下去

一片巨大的胡蘿蔔田裡，
吃飽撐著的兔子舉步維艱！

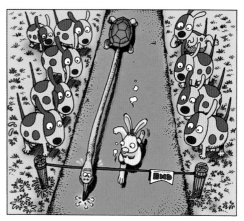

他是一隻天賦異稟的長頸龜，
在終點前展露了驚世的神祕武器！

比賽是在古老的天龜國，
所有路標都是龜文，看得暈頭轉向呀！

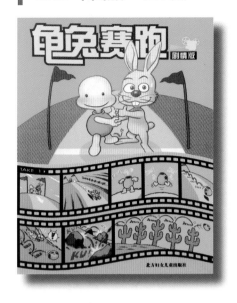

愛的召喚

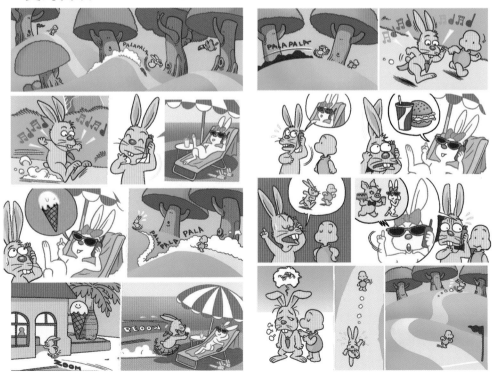

冰天雪地

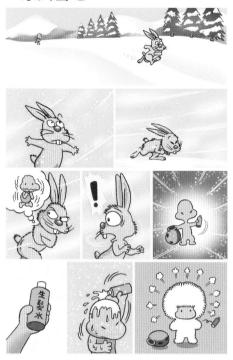

名利雙失

第 **7** 號作品

短路

西遊記

* 1989 年創作
* 連環漫畫
* 共計 143 頁

短路西遊記
1989年6月20日～1990年2月9日
在中國時報連載。受限
於報紙版面的格數,畫面
有些施展不開,但作品的
創意仍是勁道十足!

「西遊記」,
本身就是一部宇宙無敵的
好劇本, 我從小也是
"凡西遊必追之"的
死忠粉絲。

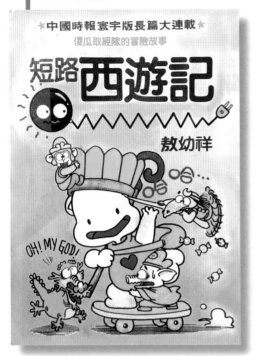

將來有能力,肯定要改編成手機動畫,
再一次豪邁華麗的給他七十二變!大鬧天宮!

哇哈哈哈~

愁雲慘霧中…
雲霄殿壟罩在一片

唉！

唉！唉……

呆坐著長吁短嘆
也無濟於事。

倒不如請
二郎神君去
收拾悟空！

真是救星！
比你的主子聰明多了！

玉帝有請
二郎神！

奇怪咧！
你自己不會去叫？

狗眼看
神低…

此時的二郎神翹著二郎腿
練著「惡狼神功」。

三隻眼
這麼吃香…

瞧！我也有
第三隻眼！

老醋公
別逗啦！

神經病

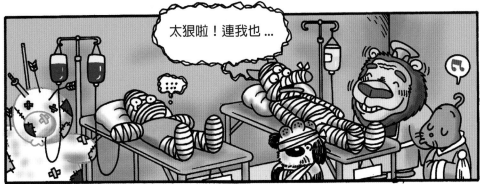

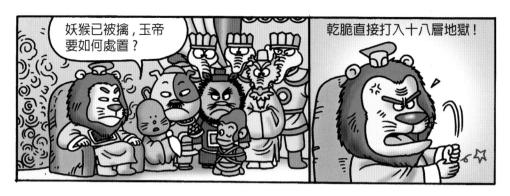

妖猴已被擒，玉帝要如何處置？

乾脆直接打入十八層地獄！

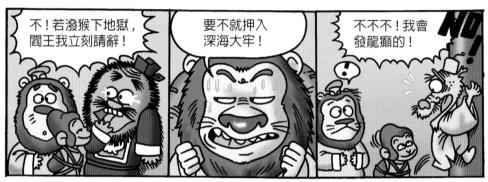

不！若潑猴下地獄，閻王我立刻請辭！

要不就押入深海大牢！

不不不！我會發龍癲的！

NO!

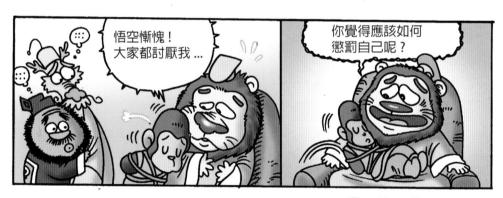

悟空慚愧！大家都討厭我...

你覺得應該如何懲罰自己呢？

讓我留在您身邊伺候您～

來人啊！傳御醫！玉帝暈過去啦！

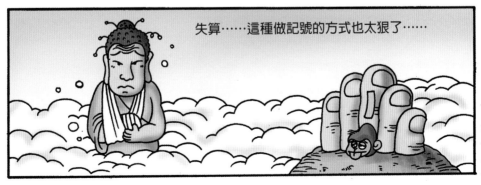

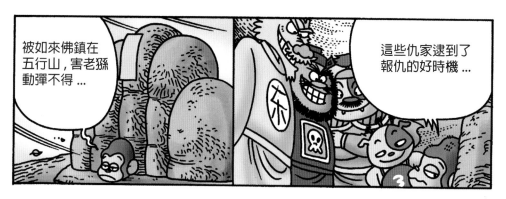

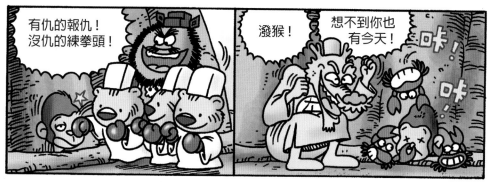

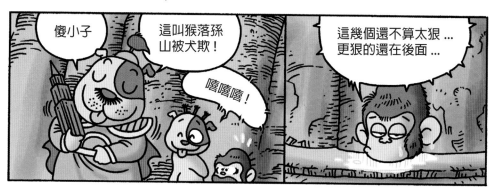

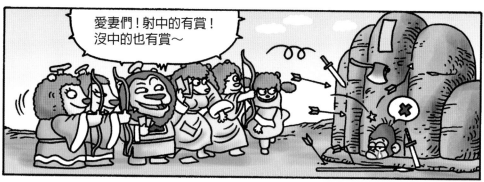

第 8 號作品

- 1993 年創作
- 單元漫畫
- 共計 150 頁

完全用點子貫穿全場的短劇佳作！演出表情豐富，動作活潑，小細節裡都是戲。好！就是好！說一千遍還是好！！！但選擇了先天失調後繼無力的刊物連載，死！就是死！畫一萬篇也是死～～～

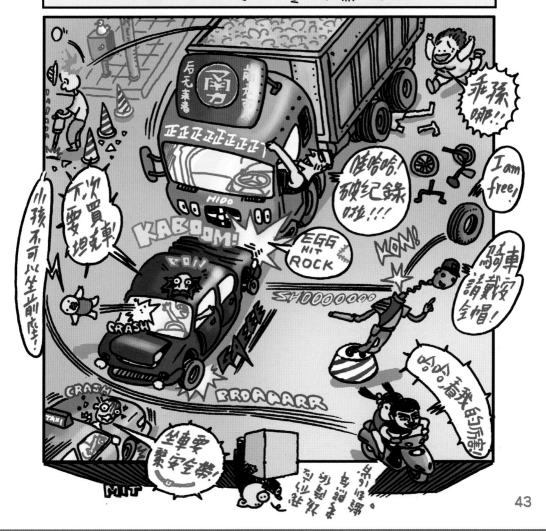

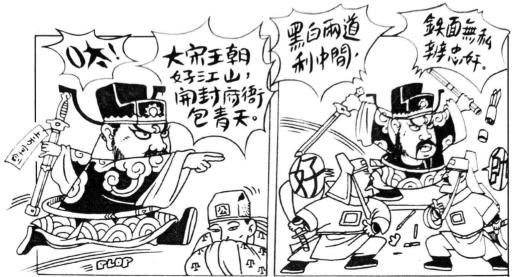

有寃伸寃!
無事退堂!
包劍式

大人稍安勿躁。這些是今天的伸訴案件。

人怕出名官怕淸,
年終無休臉發青。

嗚呼哀哉!

這代表著大人比皇上還有民心!

說不定您有朝一日就是
……

咳!拍馬屁點到爲止。

開庭

傳!~~
被告林憶廉!

開封府

都！ 林憶廉

有人告妳做豆腐偷斤減兩，還摻了石膏增加重量。

招否？

冤枉呀！大人！ 護駕!!

您瞧民女的酥胸像是石膏做的嗎？

快…快…快…給本府止血！

大膽！ 妳想用美色來影響本府辦案？

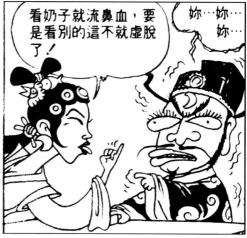

看奶子就流鼻血，要是看別的這不就虛脫了！

妳…妳…妳…

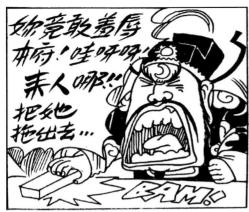

妳竟敢羞辱本府！哇呀呀！來人啊！！把她拖出去…

BAM.!

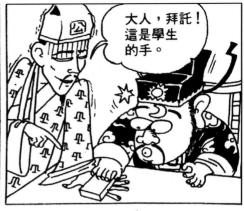

大人，拜託！這是學生的手。

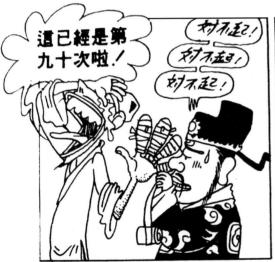

這已經是第九十次啦！

對不起！對不起！對不起！

大人，嫌犯已經拖出去斃啦！

我是說：「把她拖出去放啦！

冤枉呀

唉呀！這下子糗大了！

47

我時常去公館買地攤貨，某天買完回家路上，在地下道聽見美妙的吉他聲，熱愛古典吉他的我當下被吸了過去，原來是位外籍走唱者～

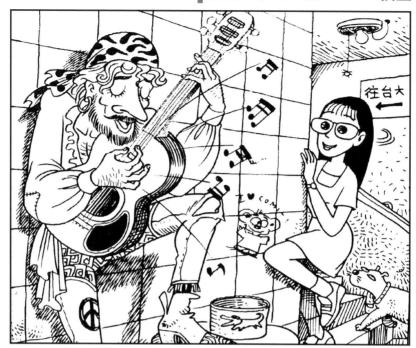

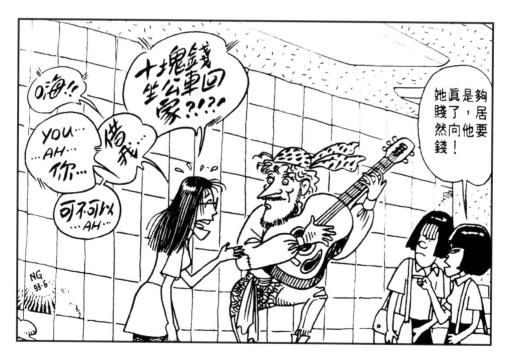

第 9 號作品

- 1990 年創作
- 8 頁單元・共 24 則
 4 頁單元・共 31 則
- 共計 316 頁

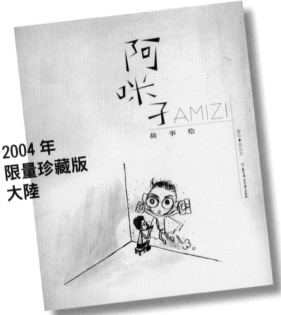

**2004 年
限量珍藏版
大陸**

2005 年・台灣版

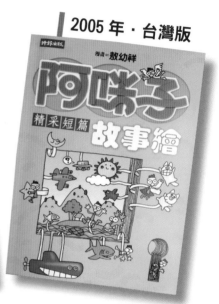

2011 年・越南版

實在很看不過去。白雪公主成為一代又一代
的童年記憶！所以就動手來創作新的
童話故事，希望將來能賣到國外，
讓他們的孩子看我的漫畫長大。

畫了三百多頁之後……什麼都沒改變。
白雪公主的笑容仍然燦爛無邪！

我的頭很扁，
是个大扁頭。
哥哥常用手削我的扁頭，
笑我的頭扁得像飛機場。

每次看到飛機
就想到自己的扁頭。

　　　　——阿咪子

四年級的時候記得画了一本名叫「我的老师是女鬼」，
正当我陶醉在同学们歡笑声中时，突然间鸦雀無声，
原来女老师出现了！当她發现这本漫画时可真动了
怒氣，不但把我这本作業簿撕得七零八落，
而且当場给了我的小手一頓"竹板炒肉絲"！

不过不打不相識從此之後凡是学校要做壁報还是
要到校外參加绘画競賽老师都会叫我去做，
因為我總能争個前几名�捧些奖杯回来，
雖然喜歡画東画西一直没有被爸爸的脸色
接納过，可是这一丁点的成就感…
　也足以讓童年的我滿足了。
　　　　得到

令我对绘画的興趣産生更濃厚的追求欲望。

十八歲那一年，叛逆的決定由海事專校轉入美工高校，白天就找了一家动画公司由学徒幹起，窮得有一餐沒一頓，但我心裏却是自得其樂这也是实践夢想，必须付出的代价。

在动画公司裏学到許多專業技術，我絕对比别人花更多的时间投入工作，因比不到二十歲就被老板提升為帶领十九口人的小领導了。

有得必有失，由于长期用眼过勞，近视的度数也由四百五十度一下子爆涨到八百五十度，但我仍然狂热工作，睡就在桌子邊，醒了就幹活，老板最喜欢这种拼命的员工因為能為他賺更多钱。

而我，**只是喜欢画画而己。**

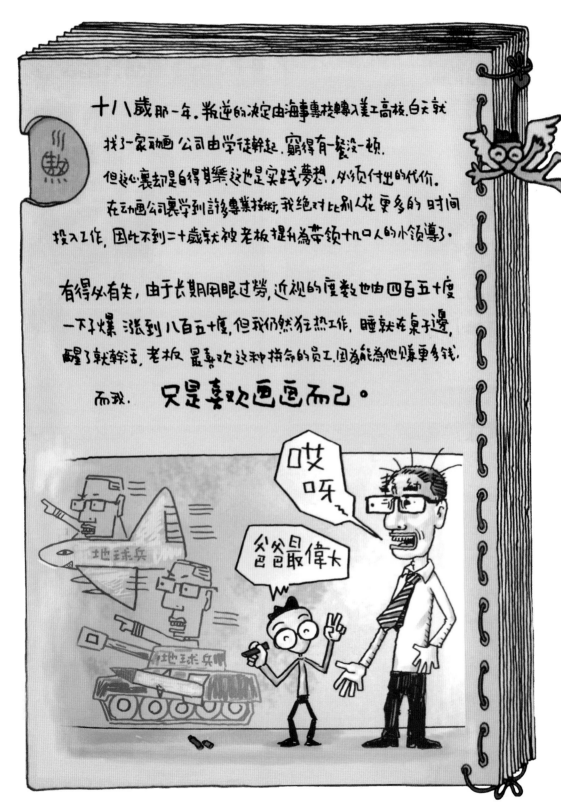

51

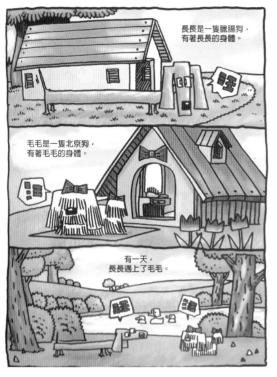

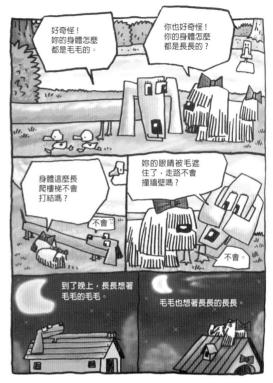

53

公車來不來

在公車站來了許多等公車的，大家都是一臉的不高興。

又要遲到了。

又要遲到了。

又要遲到了。

甲小雞問乙小雞。

乙小雞，公車來了嗎？

乙小雞回答了甲小雞。

甲小雞，公車還沒來。

噢！

一大清早，鬧鐘把大家吵醒了。

鈴 鈴 鈴 鈴 鈴 鈴 鈴 鈴

犀牛先生一臉不高興，因為天天遲到，老闆不高興。

小熊貓，也是一臉不高興，因為天天遲到，老師不高興。

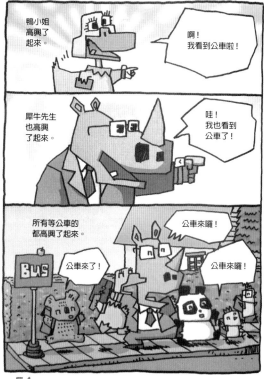

鴨小姐高興了起來。

啊！我看到公車啦！

犀牛先生也高興了起來。

哇！我也看到公車了！

所有等公車的都高興了起來。

公車來囉！

公車來了！

公車來囉！

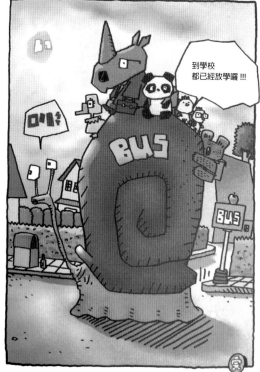

到學校都已經放學囉!!!

BUS

BUS

第 ⑩ 號作品

職棒 阿坡球經
狂想曲

- 1992 年創作
- 四格漫畫 · 黑白
- 共計 348 頁

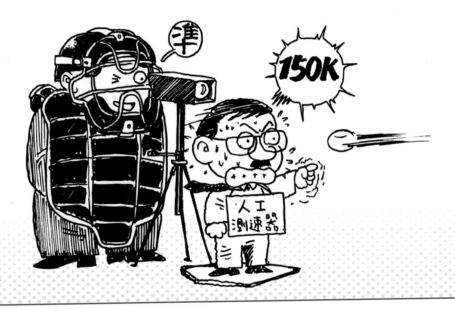

長達兩年時間,每天上午六點就駕車
奔向大理街的中時晚報,看著當天編輯
給的材料在九點前交出一則四格漫畫!
因為熱愛棒球,不會覺得枯燥乏味。
因為喜歡漫畫,願意天天接受挑戰。
那段期間打棒球·看棒球·畫棒球
迷上了·心甘情願。

職棒記者黃瑛坡先生
就是作品主角「阿坡」

投投四到　　　　　　真好膽，敢 K 我

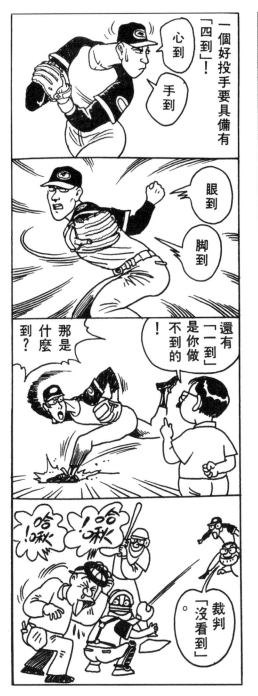

武林高手　　　　職業病

數字開獎

有些球員對球衣號碼非常敏感。

例如:像「15」的「失誤」的發音。

像「67」的發音來像「漏氣」。

「44」唸起來像「死死」。

洋將迷信也嗎?

I don't like 11.

ONE ONE
吹 完完

運動傷害

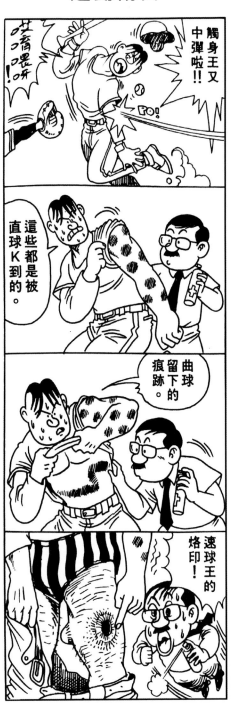

觸身王又中彈啦!!

吱喳喂呀呀喔!

PO!

這些都是被直球K到的。

曲球留下的痕跡。

速球王的烙印!

第 ⑪ 號作品　漫畫家棒球隊

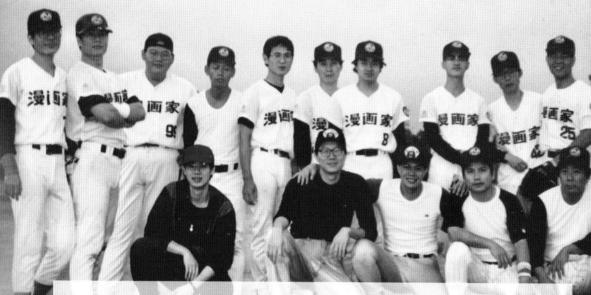

起初，只是三兩好友趁著閒暇伸展筋骨。

　球兒滾呀滾的，人數愈聚愈多。話題聊呀聊的，

　夢想愈扯愈大！　有熱心者倡議：咱們組球隊吧!!

於是，正二八經的
做球衣．挑號碼．買器材．請教練……
最令人感動的是漫畫家隊友們每周三下午兩點扛著拖稿
風險集合在永和中正橋下的球場操練！坦白說．本隊球技
連少棒都打不過，但本隊的球魂是終生也難忘的。

當然，在練球出大汗之後快樂舉杯大口喝酒
也逐漸成為祈禱每周三趕快來臨的動力。

第 12 號作品

- 1986 年創作
- 連環漫畫・黑白
- 共計 144 頁

MADE IN TAIWAN

MIT

漫畫 台灣棒球史

一步一腳印……解讀寶島棒球奮鬥成長的經歷

敖幼祥／著

採集大量資料，轉換成有趣的漫畫
讓讀者在寓教於樂裡輕鬆吸收知識
我很擅長做這種創作，在過程中，自學良多！

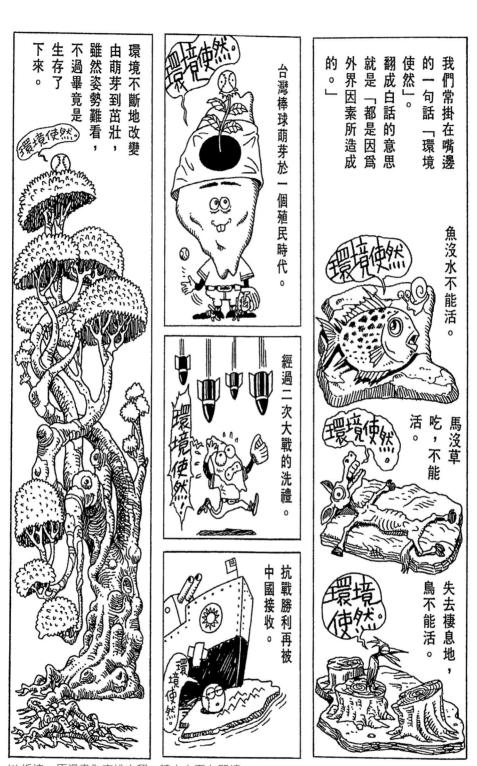

※ 編按：原漫畫為直排右翻，請由右至左閱讀。

1968年台東
紅葉的娃
娃兵首先
揭開了台灣少
棒的狂熱！

1969年台中金龍
贏得第
一座世界
冠軍盃。

1971年
台南巨人
再度出師
捧回1970年
七虎隊失
去的王座

1972年北市
少棒隊在
美國威廉波特
勇冠三軍繼續
衛冕成功蟬聯
冠軍。

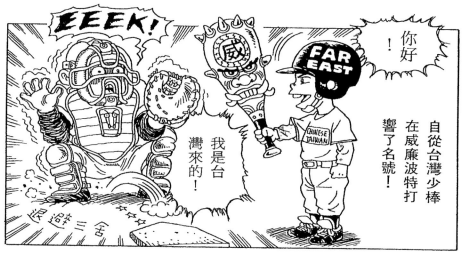

EEEK!

你好！

自從台灣少棒在威廉波特打響了名號！

我是台灣來的！

退避三舍

台灣好！

有票房！

也顯著地壯大了大會的聲勢！

電視轉播權

麥

哇！雞腿比牙籤！

MADE IN TAIWAN

不但提昇了世界少棒賽的競爭水準。

輸了別哭！

OK！

挑戰吧！

TAIWAN

戰書

USA

所以世界青少棒聯盟也正式邀請台灣參賽。

消息傳來，國內初中球隊莫不躍躍欲試！

拚出國打冠軍！

這麼拚命幹什麼？

前幾年在少棒熱潮中長大的小將進入初中之後，形成一股堅實的基本戰力

少棒

青少棒

這種氣勢的銜接，將青少棒運動帶入了最高潮。

花蓮國風
雲林北港
台中市
南投南崗
中縣豐南
宜蘭羅東
北市莪典光
北縣金剛
竹縣竹東
基隆
桃園振聲
高雄縣
屏東縣
台南縣
嘉義縣
澎湖縣
台東紅葉

第一屆全國青少年（13—15歲）棒球選拔，一九七二年六月三日在台北市開打！

台北的天空月

有我們

年青的笑容……

共有四支勁旅參加角逐。

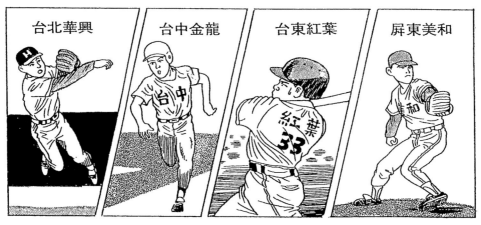

台北華興

台中金龍

台東紅葉

屏東美和

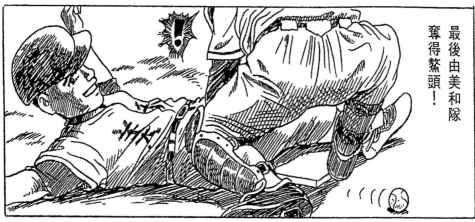

最後由美和隊奪得鰲頭！

連下兩城，輕鬆過關，進軍世界賽。

THANK YOU MUCH Very TO ME!

7A:0

18:0

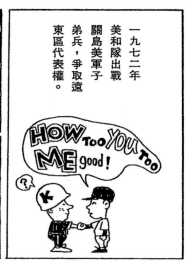

一九七二年美和隊出戰關島美軍子弟兵，爭取遠東區代表權。

HOW TOO YOU Too ME good!

世界冠軍賽的場地是在美國印地安那州的蓋瑞城，

WELCOME TO INDIANA

WOF

WOF

在此地已舉行過十一屆的比賽，這次是我國第一次參加，也是遠東區的第一支代表隊。

美國原住民加油！

OK!

TAIWAN

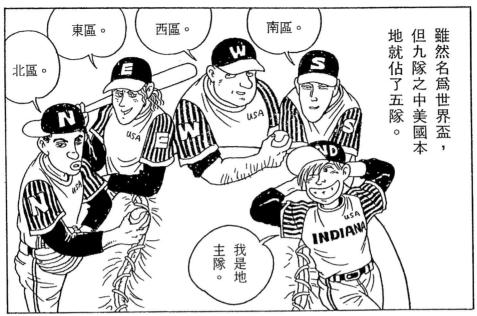

雖然名為世界盃，但九隊之中美國本地就佔了五隊。

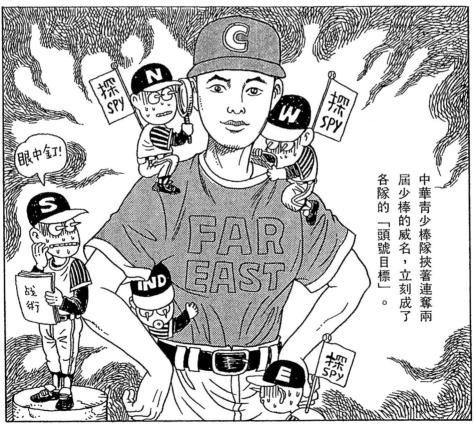

中華青少棒隊挾著連奪兩屆少棒的威名，立刻成了各隊的「頭號目標」。

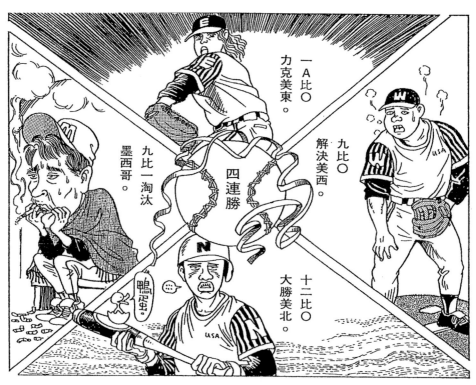

一Ａ比〇
力克美東。

九比〇
解決美西。

四連勝

九比一淘汰
墨西哥。

十二比〇
大勝美北。

鴨蛋。
冠軍

美和隊小將們
首次遠征就一
戰成名，贏得
青少棒世
界冠軍。

繼少棒之後，又
爲台灣棒球結出
一顆勝利的果實！

69

此時國內的青少棒產生了「南美和」「北華興」的雙強局面。

華興中學更是網羅了三屆的世界少棒國手，實力雄厚。

「華興」在一九七三年擊敗屏東美和，台中金龍，台東卑南，取得代表權。

遠東區再勝關島，遠征蓋瑞城。

再連過四關，衛晃成功捧回第二個世界冠軍盃。

有如探囊取物！

一九七四年「華興」和「美和」又再度軋上了！

這次是由「美和」拔得頭籌，

隨後在關島以18:1、17:1取得遠東區代表權。

三年末終於打破鴨蛋啦！！

美和鐵騎再次踏入蓋瑞城。

OH! My god!

CONLONDOM

美和：美南
5A：1。

美和：美西
5：1。

美和：美南
5A：2。

美和：加拿大
12：0。

CANADA

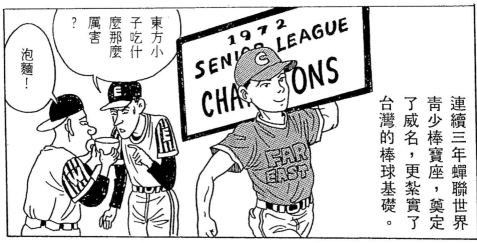

泡麵！

東方小子吃什麼那麼厲害？

1972 SENIOR LEAGUE CHAMPIONS

連續三年蟬聯世界青少棒寶座，奠定了威名，更紮實了台灣的棒球基礎。

一九九二年西班牙巴塞隆納奧運會首次將棒球列入正式比賽項目。

中華成棒隊打敗了美、日等強隊，贏得奧運史上第一面棒球銀牌。

這一刻不但是台灣棒壇的驕傲，更是全中國人的光榮。

洪先生力邀曾紀恩
助陣，擔任總教練。

一九八四年
兄弟飯店
熱衷棒運的
洪騰勝先生
組棒球隊。

他號召整合
美和的門生
成為兄弟
隊的主幹。

兩人共創
的兄弟隊
在甲組成棒
中立刻成為
一支實力超
強的新軍。

在洪董事長
大力推動下
一九九○年
台灣棒運終於
邁向職業化。

味全　統一　三商　兄弟

台灣的職棒起步較慢，在學習中逐步邁向成熟。

一九八九年十月二十三日中華職棒聯盟誕生。

龍、獅、虎、象成為四大創立的元老隊伍。

這個標榜清新健康的職業運動將台灣職棒帶入一個全新的時代。

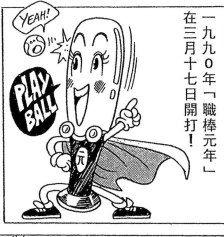

一九九0年「職棒元年」在三月十七日開打！

立刻得到球迷熱烈的支持。

讓路！

我要趕去看元年開幕賽

急什麼？我也要！

MA

第一場球是由三商虎拔得頭籌。

元年的總冠軍是由味全龍獲得。

謝謝！

謝謝！

由於四支球團的球員
都是國家級的英雄人物。

也都是從四級棒球
屢建戰功的實力好手。

球迷當然樂於買票
入場一睹偶像丰采。

最後
一張票
，賣妳
五千！

客滿

PRO

即使場地再爛
也死忠到底。

我愛你！

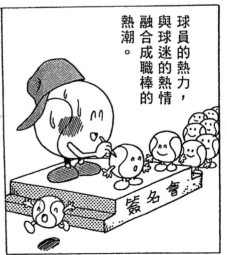

球員的熱力，
與球迷的熱情
融合成職棒的
熱潮。

簽名會

職棒元年創造出的環境
是令人感動與回味的。

第 ⑬ 號作品

- 1998 年創作
- 連環單元
- 共計 200 頁

2004 大陸

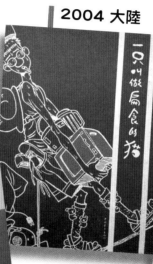

2001 台灣

2017 台灣

「有機漫画」
非常願意提倡這類作品
在地生活・真實分享
自然純粹・絕對無毒

歡迎更多的愛好者
加入有機漫画

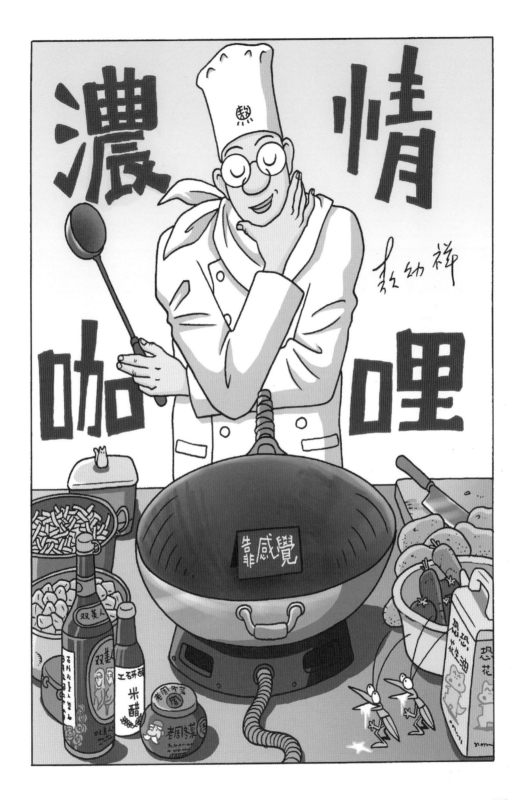

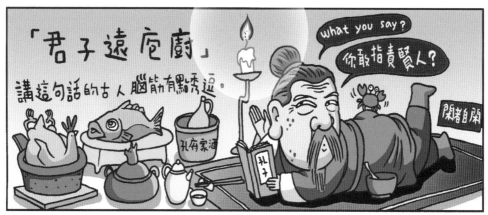

「君子遠庖廚」

講這句話的古人腦筋有點秀逗。

what you say?

你敢指責賢人?

閒者自閒

孔府家酒

孔子

說的一口好菜,沒什麼大不了!

非神勿拍!

大碗公

狗仔隊

能夠做出人人愛吃的美食才是了不起!

哼!君子遠庖廚

食譜

孔

賬

大石碗公

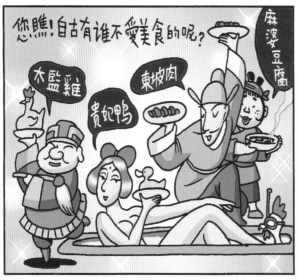

您瞧!自古有誰不愛美食的呢?

麻婆豆腐

太監雞

貴妃鴨

東坡肉

甚至連神仙也難抗拒!!

佛跳牆!

在咱們家裡就有一位
超級大廚 — 敖媽媽

刷刷刷
切切切
乃乃刺刺刺

爆·烤·涮·熘·扒·燉
蒸·煮·炒·炸·醃·熏·燜·燴
功夫一把罩，通通有一套！

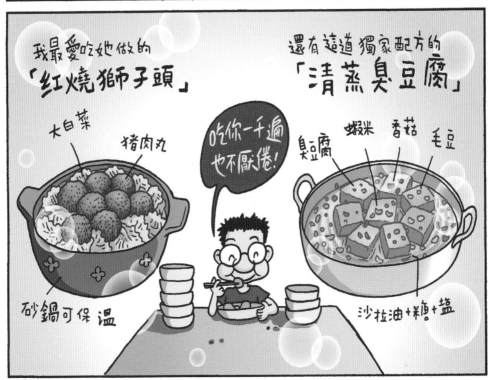

我最愛吃她做的
「紅燒獅子頭」

還有這道獨家配方的
「清蒸臭豆腐」

大白菜
豬肉丸

吃你一千遍
也不厭倦！

臭豆腐
蝦米　香菇　毛豆

砂鍋可保溫

沙拉油+糖+鹽

81

由於老媽手藝正點,香名遠播,
家中常常擠滿了食客。
三天一小宴,
七天一大桌。

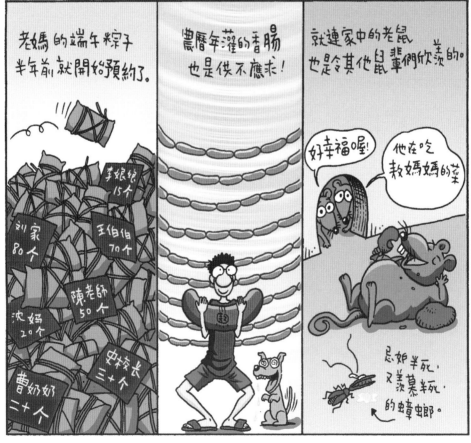

老媽的端午粽子
半年前就開始預約了。

李娘娘
15个

劉家
80个

王伯伯
70个

陳老師
50个

沈媽
20个

田校長
三十个

曹奶奶
二十个

農曆年灌的香腸
也是供不應求!

就連家中的老鼠
也是令其他鼠輩們欣羨的。

好幸福喔!

他在吃
你媽媽的菜

是妒半死,
又羨慕半死
的蟑螂。

老媽的光芒實在太強,廚房是她神聖的碉堡。

非請勿進

就連到廚房摸摸鍋子都不行...

只好偶爾跑腿買雜貨的份了。

所以呢!
從小就只會吃.吃.吃.
從來不曾做過菜。

手無縛雞之力

飯桶

一直到了獨居在靜浦的日子,才真正敲開了廚房的大門。
因為不開火就只有去喝西北風。

咕嚕嚕咕嚕咕嚕嚕

妖鬼

剛剛開始的時候,一連嗑了三天各式的泡麵,感覺上像是在吃飼料。

警告 防腐劑過量!!!

千年不化

調味包

其實自己動手做些好吃的菜,也可以增加獨居生活的樂趣。

嗯!說的也對!

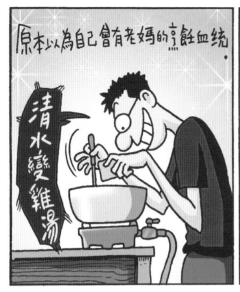

原本以為自己會有老媽的烹飪血統。

清水變雞湯

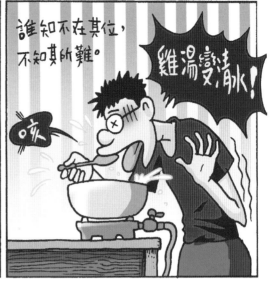

誰知不在其位，不知其所難。

雞湯變清水！

噯

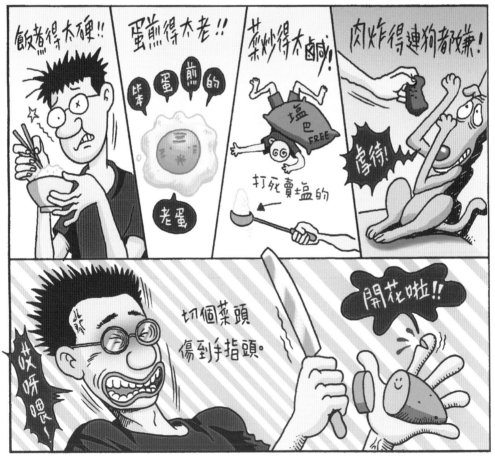

飯煮得太硬!!

蛋煎得太老!!

本蛋煎的

三米

老蛋

菜炒得太鹹!

塩巴 FREE

打死賣塩的

肉炸得連狗都嫌！

虐待！

切個菜頭傷到手指頭。

開花啦!!

啖呀喂!

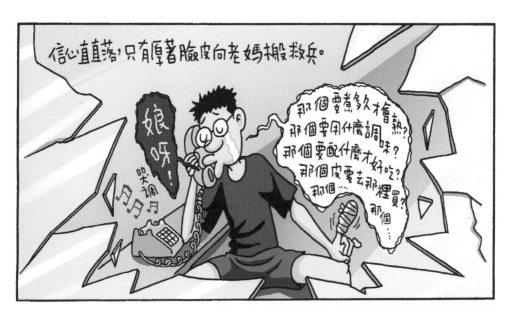

信心直直落，只有厚著臉皮向老媽搬救兵。

娘呀！
哭調卫卫卫

那個要煮多久才會熟？
那個要用什麼調味？
那個要配什麼才好吃？
那個皮要去那裡買？
那個……那個……

老媽老神在在只說了三個字。
1－2－3。
靠感覺。

望著桌上一老失敗的作品，
心情更受刺激，當下就立志。
我要學做菜
溜

當天晚上，
蟑螂一族開會決定
以「避免中毒」為由
全體翹頭。！！

姓敖的
要做菜哪！

天哪！
世界末日！

理想要有計劃，
行動需要智慧。
想一想
要做什麼菜呢？

紅燒獅子頭

太複雜啦!!
最重要的是燒得
絕對不會比老媽好吃。

二水糖蹄膀

太油膩啦!
吃多了會變成
輪胎肚!!

紅燒

皮蛋豆腐

太簡單啦!!真是的…

清蒸石斑

太遠啦!
從市場買回來
魚都腥了!!

長濱
靜浦

韭菜水餃

太久啦!
切餡要花去
老半天時間……

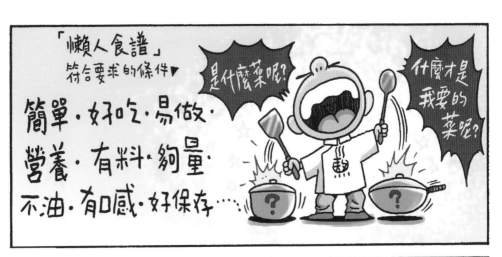

「懶人食譜」
符合要求的條件▶

是什麼菜呢?

什麼才是
我要的
菜呢?

簡單・好吃・易做・
營養・有料・夠量・
不油・有口感・好保存……

嘿
突然想到
自己在台北
狂愛吃的
咖哩飯
!!!

IDEA

嗯

濃濃的香味・
稠稠的醬汁・
有肉也有蔬菜
好吃又好做
材料又便宜…

想到就流口水了……

立刻動手吧!
咖哩飯
GO!GO!GO!

87

 咖哩飯 的材料與作法

肉＋洋蔥＋蕃茄＋馬鈴薯＋紅蘿蔔＋咖哩塊

肉類

可依個人的口味來選擇：

 〈雞胸肉〉 香嫩無骨 口感不錯。

〈雞支翅〉 有膠質 多一份風味。

〈牛腩〉 香甜味美 養份特高。

〈五花肉〉 肥美肉多 嚼感+足。

〈熱狗或香腸〉 新的嘗試， 非常適合小朋友 的新式口味！！

〈參考用〉 兔肉 蝸牛肉 田雞肉 毛毛蟲肉 花枝……

蔬菜類

洋蔥‧ 蕃茄‧ 馬鈴薯‧ 紅蘿蔔‧ 咖哩塊

切成細條 吃洋蔥很 健康，只是 切的時候 眼淚直流。

去皮。 切成塊。 煮久了湯 汁會很甘 甜。

去皮。 切成大丁。 是高養份 的澱粉 質植物。

去皮。 切成小丁。 炒過的紅 蘿蔔有很多 的維生素A。

不同的牌子 有不同的口味 ，口味重的 就選擇辣 度高的。

先將肉切好，
裝入盛器中
用酒和醬油
醃漬一下。

先用大火
將肉快炒，
肉質會QQ，
洋蔥也先用
油鍋爆香！

嗯～～～

倒入其他的蔬菜
用大火加水煮滾
，一直到硬硬的
紅蘿蔔變軟，
就可以轉成
小火了。

然後放入咖哩塊調味，
慢慢地攪拌一直到
顏色漸漸變成濃稠。

喜歡吃辣的，可以
加些胡椒粉。

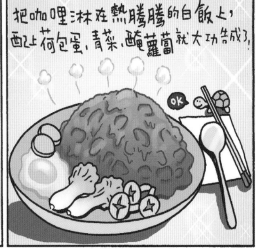

把咖哩淋在熱騰騰的白飯上，
配上荷包蛋、青菜、醃蘿蔔就大功告成了。

OK

吃咖哩飯要用湯匙
大口大口吃才過癮。

一定要趁熱吃，
冷的就失去香味，
而且乾巴巴的
很醜八怪。

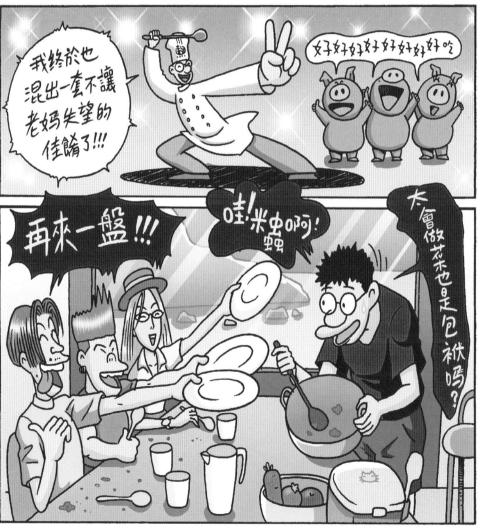

我終於也
混出一套不讓
老媽失望的
佳餚了！！！

好好好好好好好好吃

再來一盤！！！

哇！米蟲啊！
蟲

太會做菜也是包袱嗎？

第 ⑭ 號作品　幼教系列

- 1998 年創作
- 單元系列・共 18 冊

左佳心壯志,和友人合組公司
計劃在"兒童"領域裡打出漫畫品牌
只是選擇了"幼教"做為決策,是個錯誤
因為這和漫畫完全是兩種不同的市場區塊

飛上了天空,
才發現迷航…

1998 年出版 童話系列

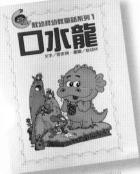
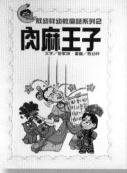
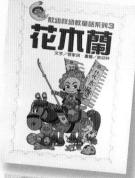

口水龍

肉麻王子

花木蘭

鬧鐘雞

虎警長

近視鷹

1998 年出版 學習系列

ㄅㄆㄇ

1 2 3

面具王

1998 年出版　著色系列

1999 年出版　學習系列

第 ⑮ 號作品 酷頭 & 哈妹

- 2005 年創作
- 四格連環漫畫
- 共計 1200 頁

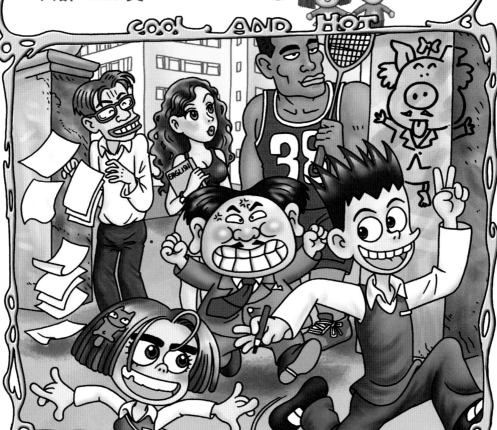

首次以青春校園做為主題。也培養了年輕的團隊來投入製作,如同"酷頭哈妹"裡常常發生令人吐血的錯誤,哎呀!年輕人嘛!要多給他們一些空間嘛!但總覺得自己更像故事中一天到晚生悶氣的老師。

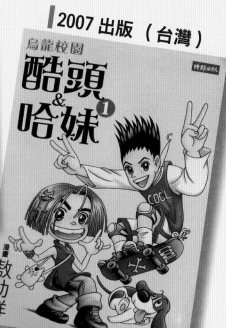

2007 出版（台灣）

2007 出版（大陸）

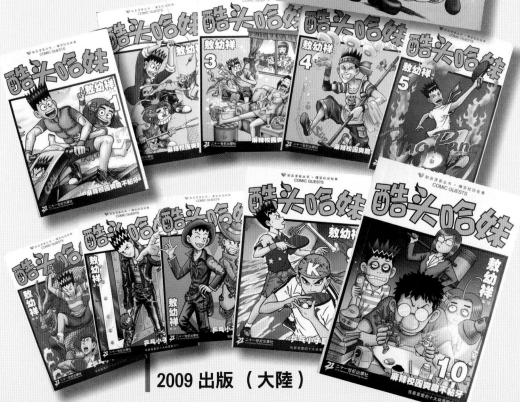

2009 出版 （大陸）

新電腦

我爸買了一台電腦給我

WOW～Cool～

酷個頭！才第一天就中病毒了！

咳！

那就趕快請人來修理阿！

SKSP！

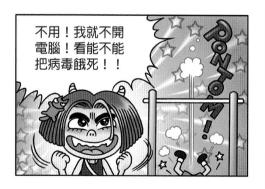

不用！我就不開電腦！看能不能把病毒餓死！！

PoNTOM！

肺活量

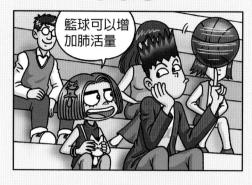

籃球可以增加肺活量

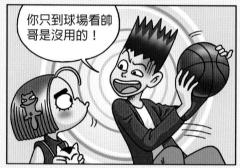

你只到球場看帥哥是沒用的！

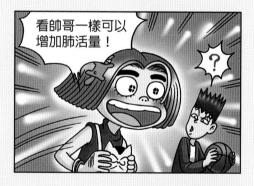

看帥哥一樣可以增加肺活量！

？

帥哥！～

96

抓破手

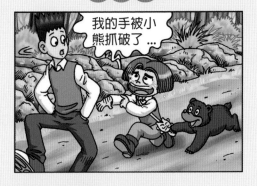

我的手被小熊抓破了…

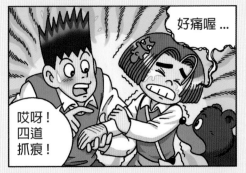

好痛喔…

哎呀！四道抓痕！

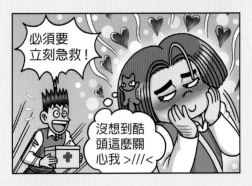

必須要立刻急救！

沒想到酷頭這麼關心我 >///<

好可憐的小熊…

怎麼不小心刮壞指甲…

教這班真辛苦

安靜！

HAHAHA

YASA

教你們班真是辛苦！

萬一被氣死，你們該怎麼辦…

我們就放假啦！
Oh Yeah!

第 ⑯ 號作品

- 2008 年創作
- 單格漫畫 · 彩色
- 共計 100 頁

蔡捕頭
逼供 100 狠招

阿熊牠最愛吃糖棍了。

本作品與龜兔賽跑現場 100 則推論
同為 100 系列計畫其中之一

巡案監察 . 張側所

貪汙賄賂罪

案由：
擔任政府要職，卻不
潔身自愛，屢次假借
查案之名，收取賄賂，
執法者知法犯法，百
姓大悲也。

黑版才子 . 李守法

違反著作權、商標法

案由：
仿冒國內外知名廠商
的產品圖利。

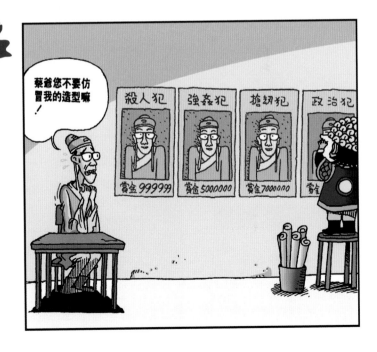

無山惡夫．陳富清

虐待兒童、傷害罪

案由：
嫌犯有虐待狂傾向，
身為人父不知疼愛，
卻常以棍棒毆打。

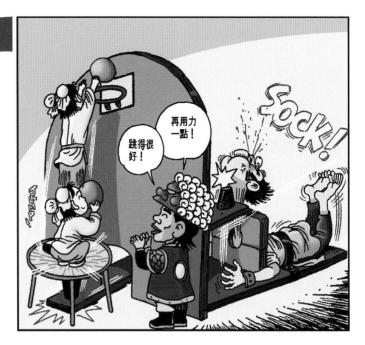

天涯賭客．李三光

賭博罪

案由：
骰子賭場的老千，使
用灌鉛的骰子或裝有
磁鐵的控制器操縱賭
局，達到詐賭的目的。

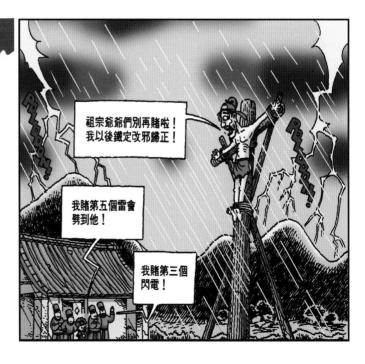

銀毛假面 . 陸思凱

詐欺罪

案由：
嫌犯四肢健全、耳聰目明，卻假冒殘障同胞，到處詐騙錢財。

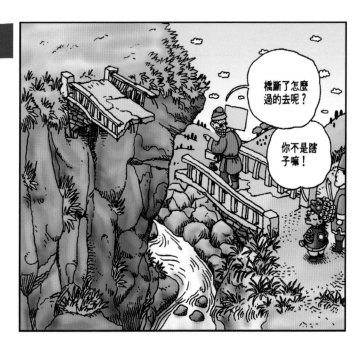

檔案 玖捌參陸

金狐狸 . 孟尼

妨害金融罪

案由：
專門利用金融手段，替各犯罪集團轉移金錢，隱瞞違法所得。

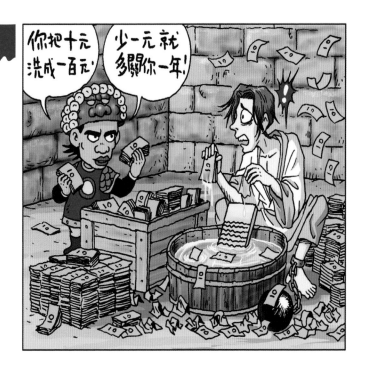

第 17 號作品

KILL
MOSQUITO

人蚊血戰
100 攻略

- 2006 年創作
- 單格漫畫 100 單元
- 共計 100 頁

本作品與龜兔賽跑現場 100 則推論
同為 100 系列計畫其中之一

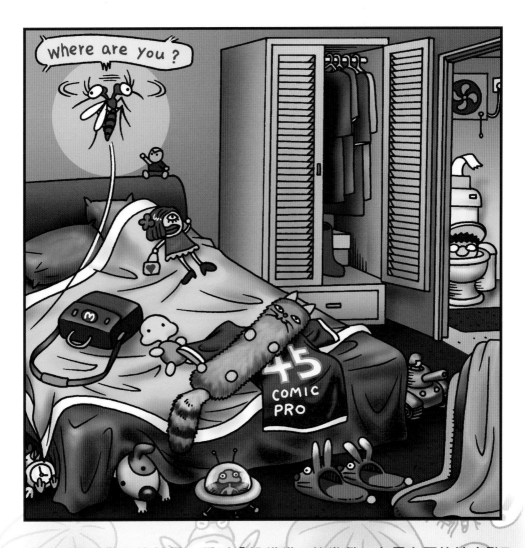

小時候最喜歡玩的就是一種叫「躲貓貓」的遊戲，在最有限的地方發揮最極致的躲功，起碼也要讓臭蚊子知道你不是一個憑白無故就能被吸血的哺乳類動物。

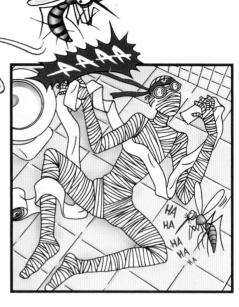

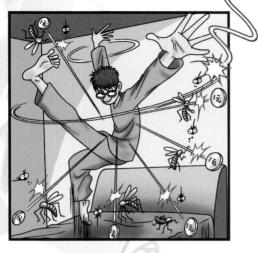

唐門暗器，世界無雙，聽到蚊子來犯，當下就來個小李飛刀，刀不虛發！！殺！殺！

包裹戰術！全身下上包個密不透風！但……要記得先上廁所……不然……就……

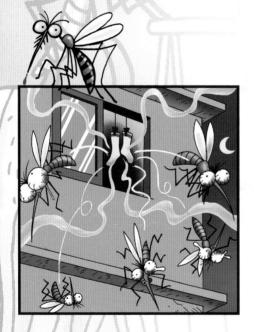

穿上泡過水的鞋子去跑步，回來再把襪子掛在窗臺上，一雙臭襪子就如同門神般。

露出小腿，然後在小腿上塗上粘液，嘿嘿嘿～看看下次還敢不敢來。

牛尾巴可是驅蟲利器呀，可以幫你趕走討厭的蚊子，缺點是……

熱炒油爆一鍋超級麻辣的辣椒，連人類都會嗆爆！賊蚊子肯定逃之夭夭！

「人往高處爬」這句話不單是立志，而是務實，搬到50樓，讓賊蚊子飛也飛不到！

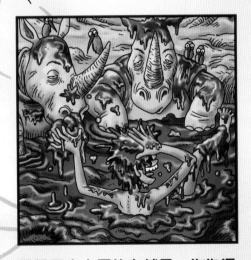

學學犀牛大哥的自然風，泡泡泥浴，既環保，又防蚊。

第 18 號作品

逃離恐怖島

- 2007 年創作（大陸版）
- 連環漫畫 · 彩色
- 共計 20 冊 · 2440 頁

第 ⑲ 號作品

- 2016 年創作
- 連環漫畫 · 黑白
- 共計 160 頁

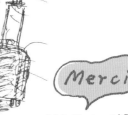

安古蘭
遊記
Bonjour Angoulême!

六十歲。

參加了法國安古蘭駐村計劃。

十五小時飛行，第一次來到歐洲
在最寒冷的11月到3月
孤獨卻很充實，浪漫得有質量

認識一位法國女士
她翻譯了我的中文
我逐字抄在漫畫上

Merci

AU Yao-Hsing

En remerciement aux commerçants
du marché d'Angoulême: au quotidien
C'est l'estomac qui commande, pas le cerveau!

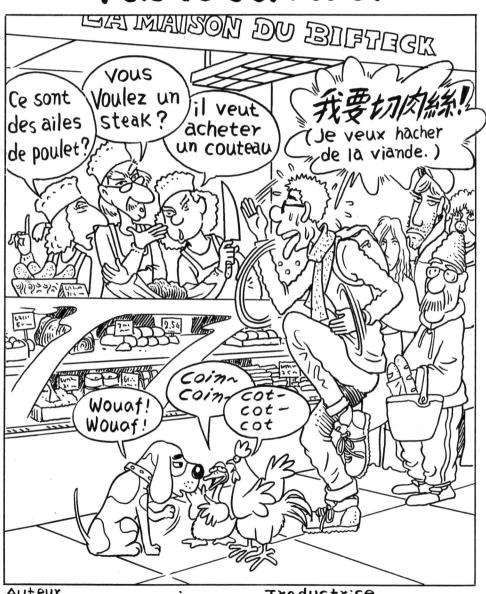

Auteur
AU YAO HSING

Traductrice
Karine CHAMBOLLE

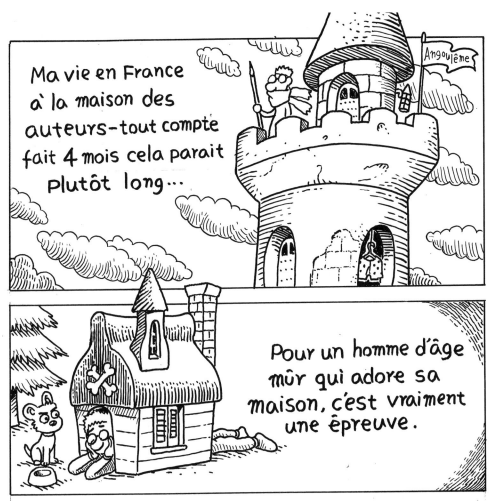

Ma vie en France à la maison des auteurs-tout compte fait 4 mois cela parait plutôt long...

Pour un homme d'âge mûr qui adore sa maison, c'est vraiment une épreuve.

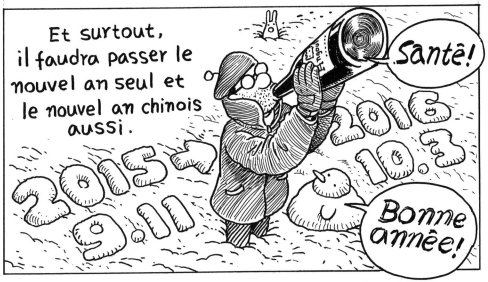

Et surtout, il faudra passer le nouvel an seul et le nouvel an chinois aussi.

Santé!

Bonne année!

Du coup, je ne pensais plus qu'à manger...

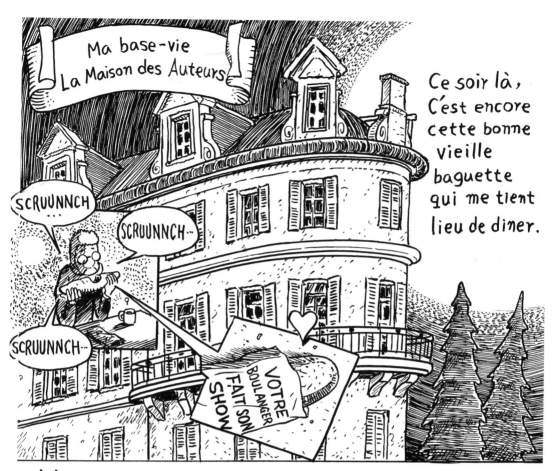

Ma base-vie
La Maison des Auteurs

Ce soir là, c'est encore cette bonne vieille baguette qui me tient lieu de diner.

SCRUUNNCH...

SCRUUNNCH...

SCRUUNNCH...

VOTRE BOULANGER FAIT SON SHOW

Le lendemain matin, le plan de la ville tant attendu...

Déjà en train de chercher le musée de la bande-dessinée?

Les artistes taïwanais sont vraiment des bourreaux de travail !!

Je cherche juste le marché...

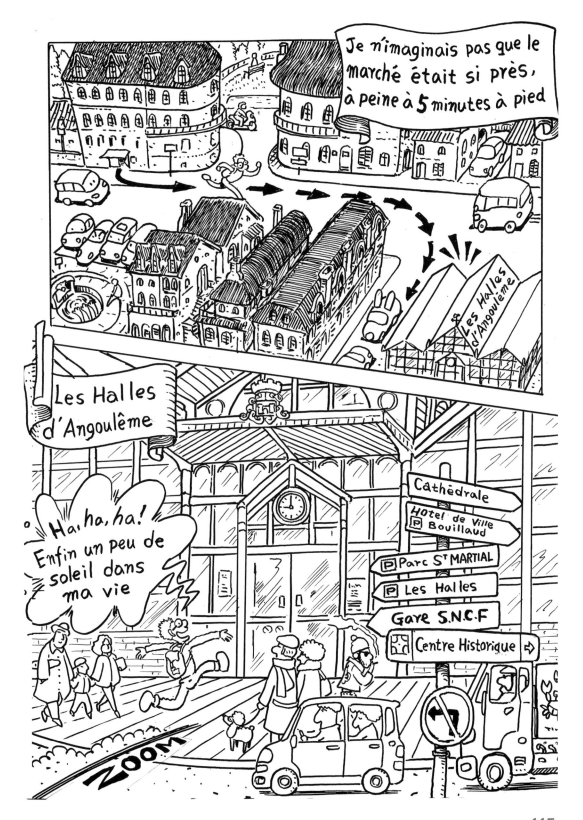

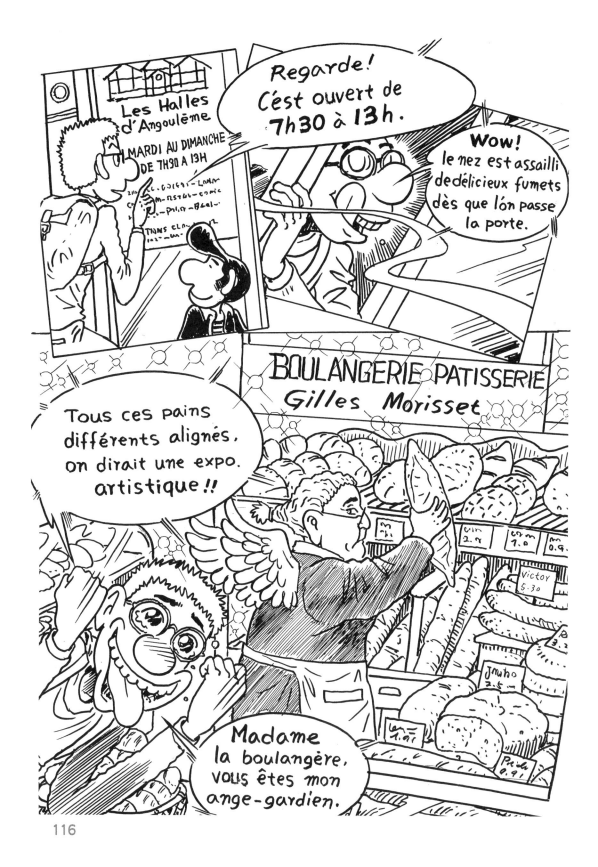

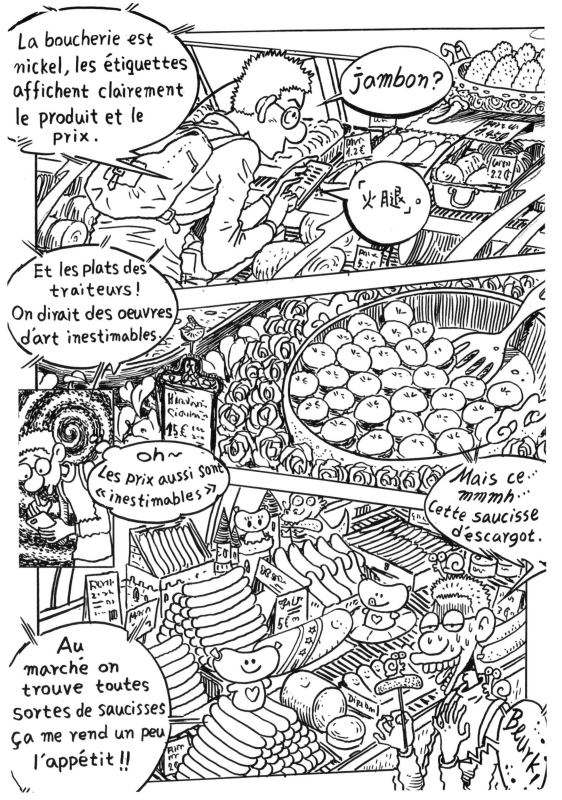

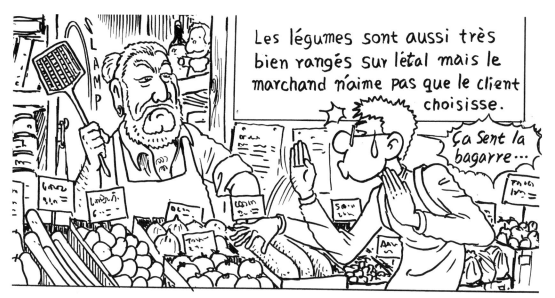

Les légumes sont aussi très bien rangés sur l'étal mais le marchand n'aime pas que le client choisisse.

Ça sent la bagarre...

5 tomates
3 oignons
7 poireau
1 tête d'ail

3.71

2.30

0.70

0.78

= **7.69 €**

J'ai la nostalgie des marchés taiwanais, de l'accueil chaleureux de la vieille marchande...

Eh gamin! Je t'offre une botte d'oignons de Sanxing!

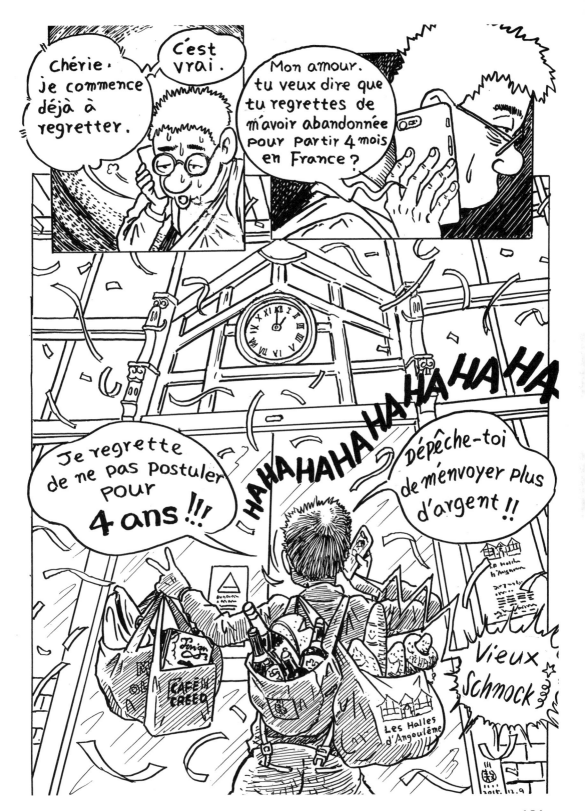

121

第 20 號作品

吉利狗與怪怪貓

- 2018 年創作
- 連環單元
- 共計 180 頁

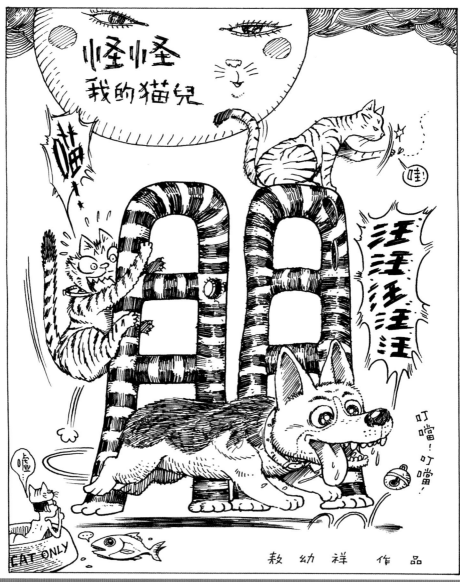

「吉利」
小的時候養的狗。

「怪怪」
老了之後養的貓。

都是放在心內
疼惜著……

「怪怪」因病而做了小天使。
才四歲…

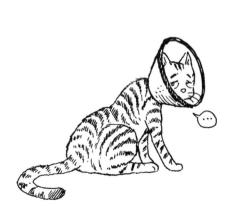

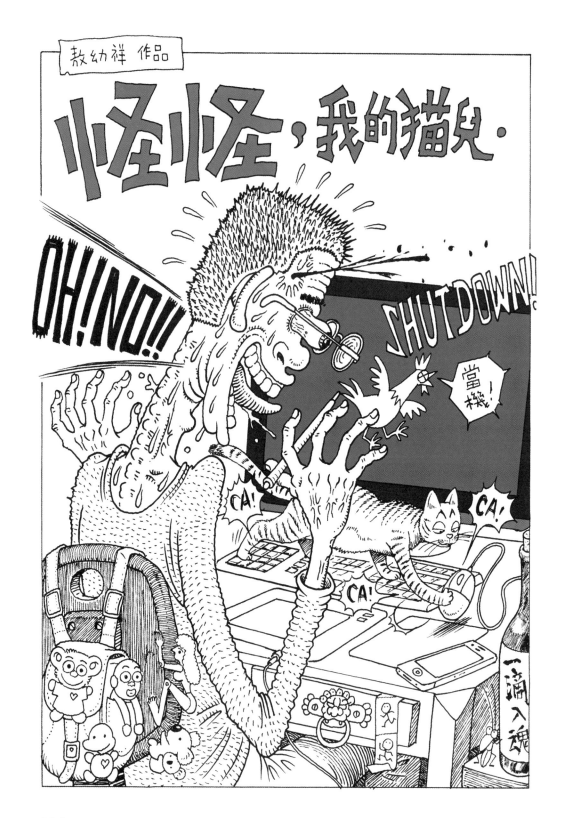

有人財運好,
走路都能
撿到錢。

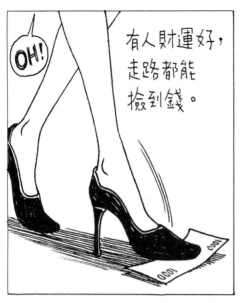

OH!

有人福運旺
連上廁所
也可以
撿到鑽戒!

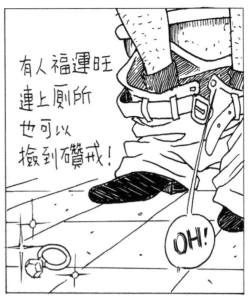

OH!

而我呢?
一個財運和福運
都不怎麼走運的
漫畫家,
又能撿到什麼好康的?

畫一張是一張

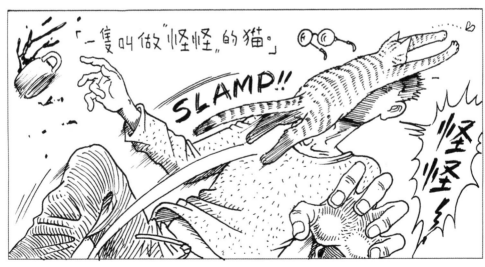

「一隻叫做"怪怪"的貓。」

SLAMP!!

怪怪

這件事要從2014年初開始說起⋯⋯
。桌上剛換了新月曆。

我正忙碌著似乎不像是
忙碌的事情。

扒
扒
扒

呷飽尚大
OPEN COMIC
TAIWAN

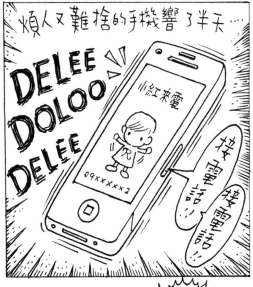

煩人又難捨的手機響了半天⋯

DELEE
DOLOO
DELEE

小紅來電

09xxxxx2

接電話!!
接電話!!

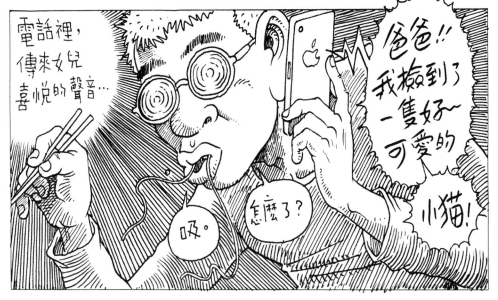

電話裡,
傳來女兒
喜悅的聲音⋯

吸。

怎麼了?

爸爸!!
我撿到了
一隻好~
可愛的

小貓!

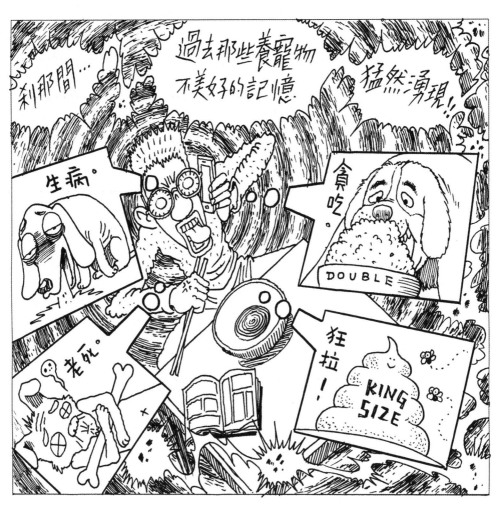

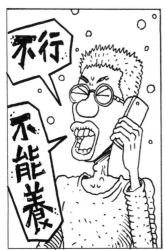

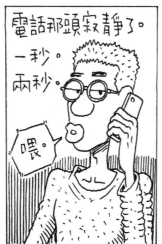

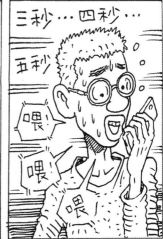

127

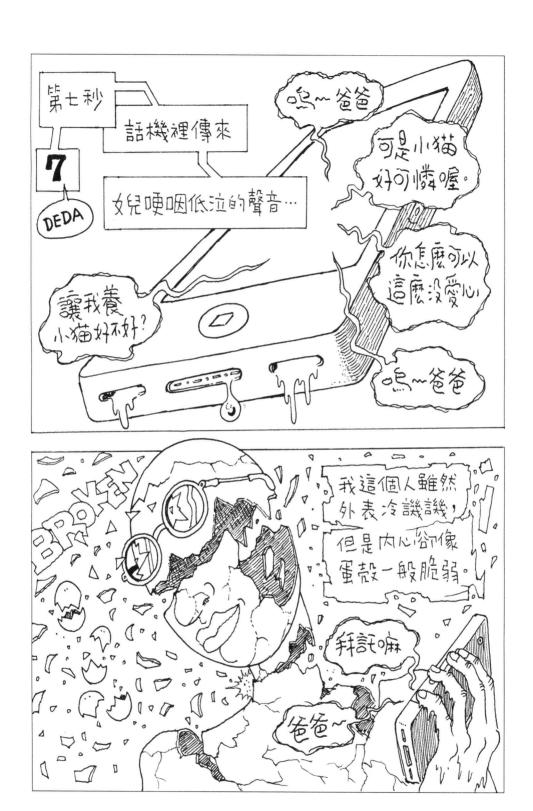

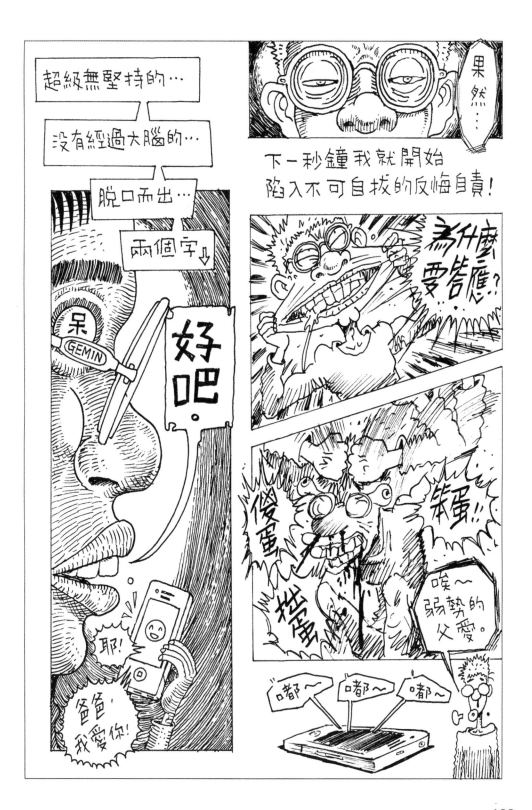

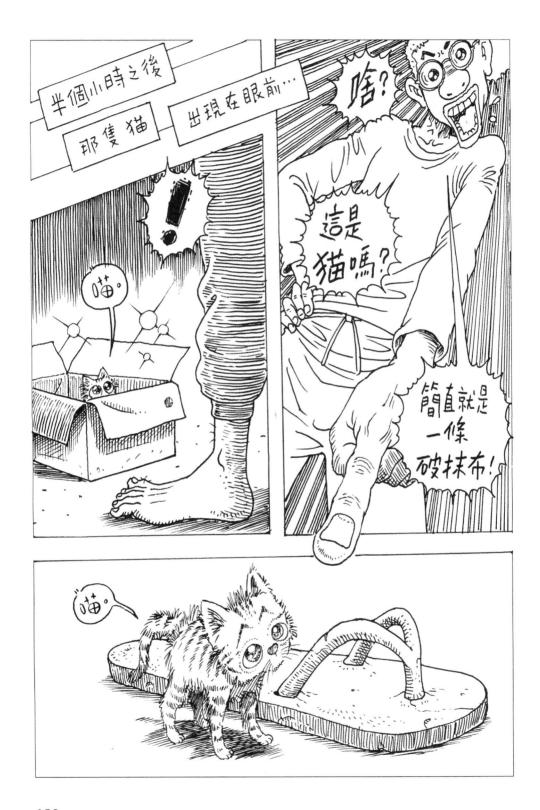

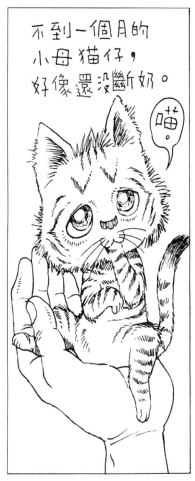

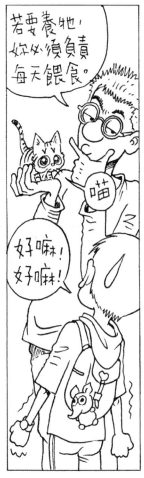

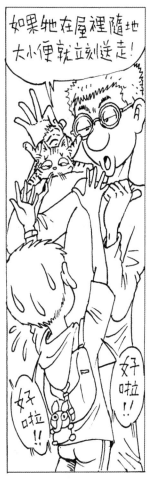

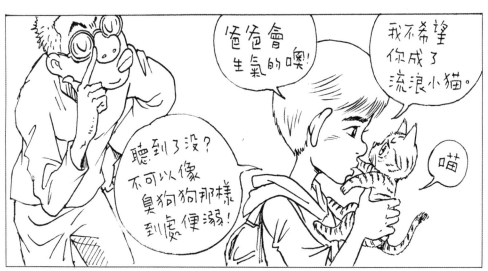

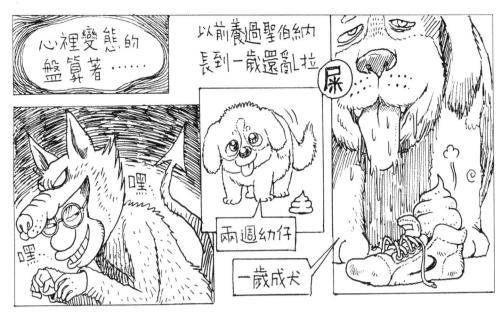

心裡變態的
盤算著……

以前養過聖伯納
長到一歲還亂拉屎

兩週幼仔

一歲成犬

嘿.

嘿.

這麼丁點的貓仔
肯定是"輸定了"！
很快就掃地出門啦

CAT

喵

但是!!

奇蹟發生了!

SLAM!

怎麼可能？

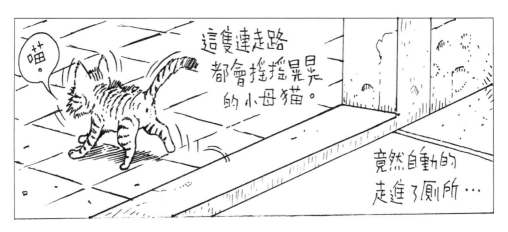

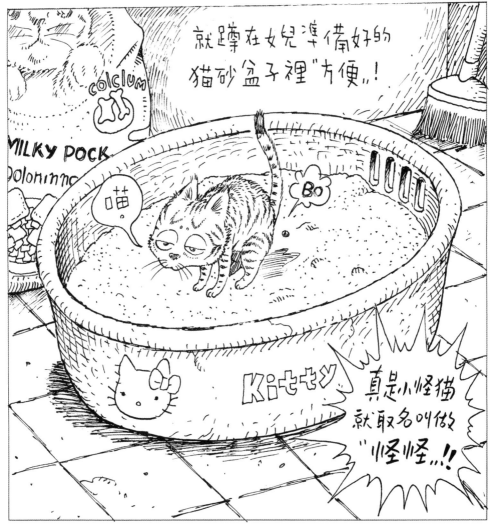

日子過得真快，一晃眼就是2015年……

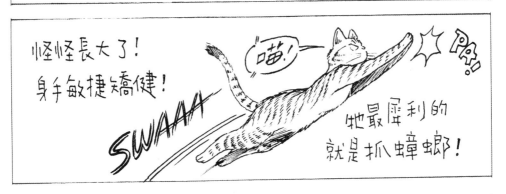

怪怪長大了！
身手敏捷矯健！

喵!

SWAAA

PP!

她最犀利的
就是抓蟑螂！

而且經常把
戰利品放在床頭
向主人邀功！

喵。

怪怪還有
許多怪癖。

喜歡在
水龍頭下喝水。

擠在馬桶
後面取暖。

學人一樣
在飯桌上
進食。

OPEN COMIC

現在每天回到家
進門第一個叫的，

不是叫
"老婆"，
也不是叫
"女兒"，

而是叫…

怪怪·我回來了…

臭猫!!
我的原稿!

第 ㉑ 號作品

- 2014~2019 年
- 行動創作
- 教學推廣

座落於花蓮市進豐街的漫畫教室
火粲爛陽光下格外耀眼，充滿生命力！
在前市長田智宣先生全力支持下
從一處簡陋小屋建設出多功能的基地
以最有限的資源，做到最大的開發
感恩．這種為漫畫付出的耕耘。

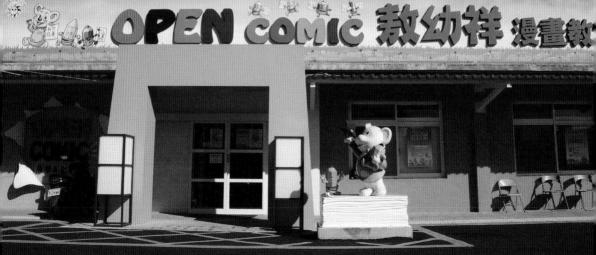

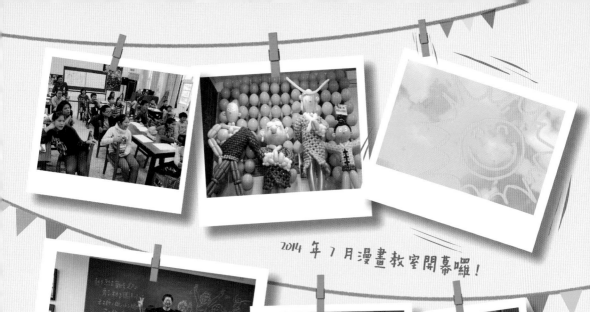

2014 年 7 月漫畫教室開幕囉!

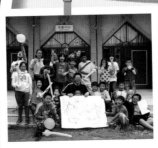

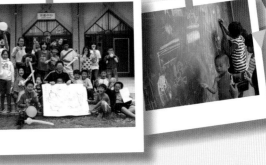

　　漫畫教室開設了許多不同的課程，
師資班、專業班、兒童班、貼圖班…
七月有夏令營．十月有烏龍院美食節
每三個月會有一次邀請名家辦作品展
　　　免費提供給民眾學習
　　　　　漫畫藝術。

〔 2014~2016 師資班 〕

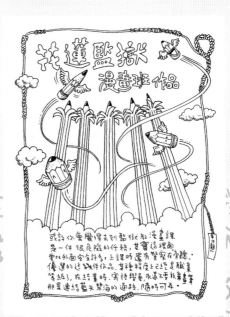

〔 花蓮監獄漫畫班 〕

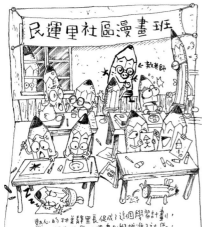

〔 民運里社區漫畫班 〕

〔 童話方舟創作班 〕

這本學員作品集
收錄不同班級的結業作
沒有長幼之別
沒有勝負之分
只要存在熱情
學習永無止境

第 22 號作品

烏龍院漫畫小巴

- 2017~2018
- 推廣漫畫行動
- 4000 公里 · 37 所小學

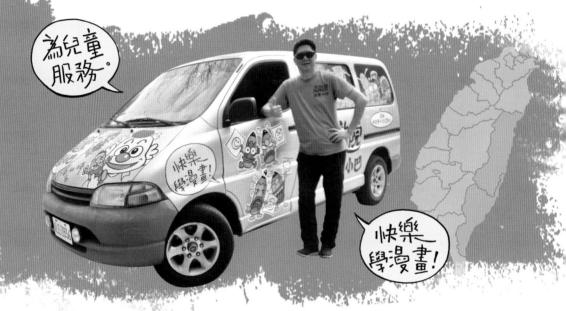

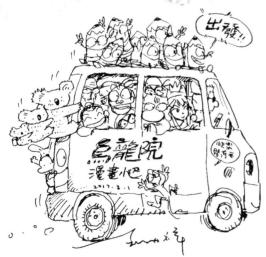

買了這部中古車·載著中古男
每個月預約兩所花東偏遠小學
嚕嚕嚕的開去……
嚕嚕嚕的駛返……
風雨無阻·最遠渡海到綠島
雖是中古老爺車·但從沒拋錨！
是全宇宙最神勇的漫畫小巴！

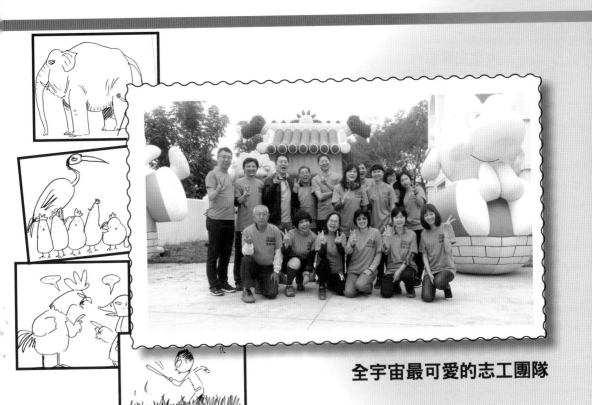

全宇宙最可愛的志工團隊

志工團隊是漫畫小巴成功的支柱,他們來自社會各階層,無私的參與。其中一位七十多歲的老勇伯,幾乎每次都準時跟著小巴奔波,扛設備、搬器材,課堂上還充當娛姆和助教!還有一位魔術師會在課程中神秘出現,提供一段炫目的魔術讓孩子們提神!真棒!!

好伙伴們! 謝謝!

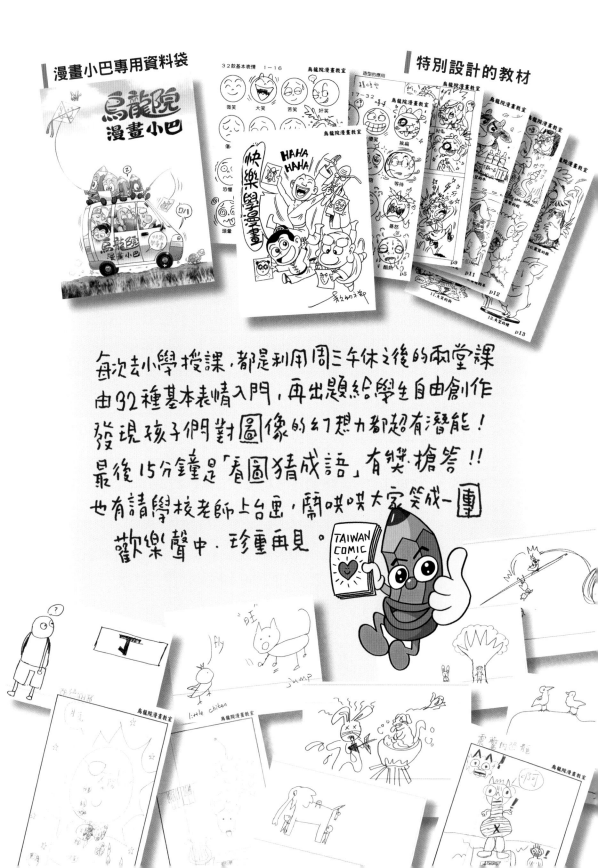

每次去小學授課，都是利用周三午休之後的兩堂課
由32種基本表情入門，再出題給學生自由創作
發現孩子們對圖像的幻想力都超有潛能！
最後15分鐘是「看圖猜成語」有獎搶答！！
也有請學校老師上台，鬧哄哄大家笑成一團
歡樂聲中，珍重再見。

第 ㉓ 號作品

- 1998 年創作
- 單元故事
- 共計 1100 則

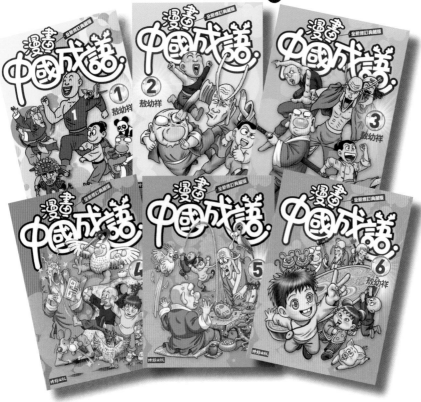

因為這套書的稿約逼到心慌 乾脆躲到東部鄉間閉關。
壯闊的山海使得生命開朗，創作質量更是在都市的數倍！
之後…多次得到大獎，2019年也成功拍成了動畫片

決定改變了命運，從此也留在花蓮♡

漠不關心

對人或對事
冷漠不關心。

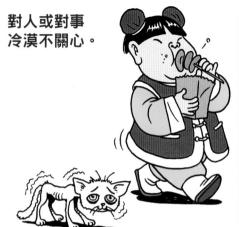

師父只寵愛師弟。

對我都漠不關心。

每天要劈柴

要煮三餐

要挑水

要洗衣

啊！

我嗎？

徒弟，這鍋人參湯給你。

師父默默關心我。

為我煮了一鍋人參湯…

吹涼一點，端去給你師弟喝，

仰人鼻息

比喻靠別人的庇護過活，不能自主。

每天都得做一大堆的事。

我要出去獨立生活。

受夠了，這樣仰人鼻息的日子。

城裡的生活更加倍的仰人鼻息。

身無分文，飢寒交迫，流落街頭。

還是師父的鼻息最溫暖了。

回來吧。

碩果僅存

形容唯一留下的人或物。

趙霸東是前朝「碩果僅存」的五星大將。

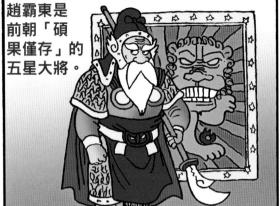

宋小帽是城裡「碩果僅存」的神偷。

樑上君子。

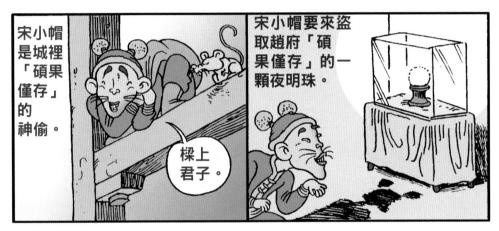

宋小帽要來盜取趙府「碩果僅存」的一顆夜明珠。

不巧被趙府內一隻「碩果僅存」的老忠狗給咬住了。

結果被打得「碩果僅存」剩下一顆牙。

第 24 號作品 烏龍院動物星球

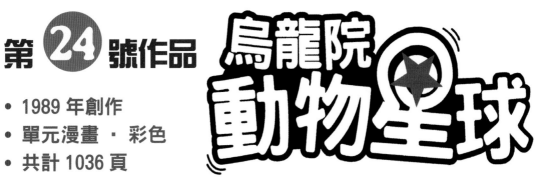

- 1989 年創作
- 單元漫畫・彩色
- 共計 1036 頁

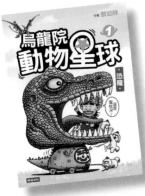

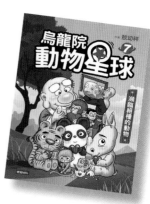

讀這套書，讀了不少書
也學會讀許許多多的動物
大自然的生命真是奧妙呀！
最喜歡第一冊「恐龍」
「為什麼這群巨大動物會消失？」
編劇的時候陷入某種迷思
若是地球繼續破壞
恐怕未來會有某種生物會來讀
「為什麼人類會消失？」

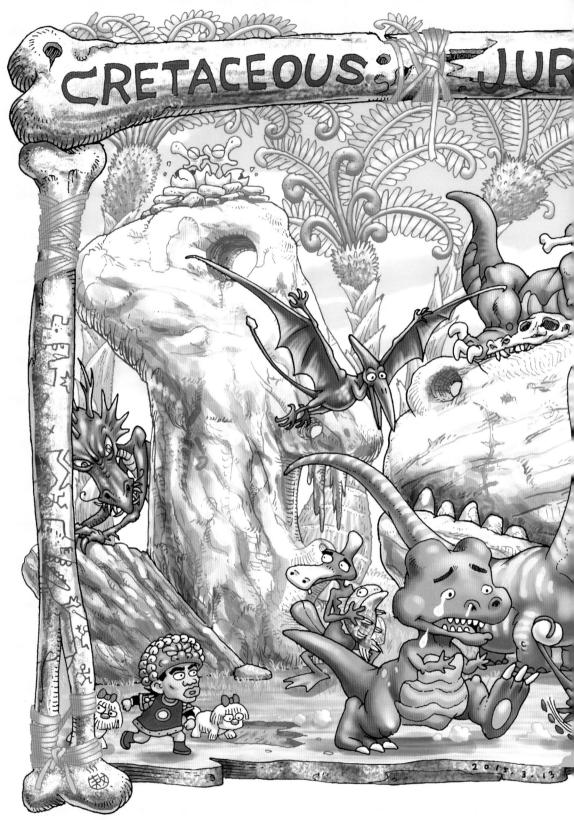

恐龍是動物史上最龐大的爬行動物，牠們出現在兩億三千萬年前，而且曾經在地球上稱霸了一億六千萬年之久……

但是在六千五百萬年前突然全部消失了！

連一隻都沒存活下來！

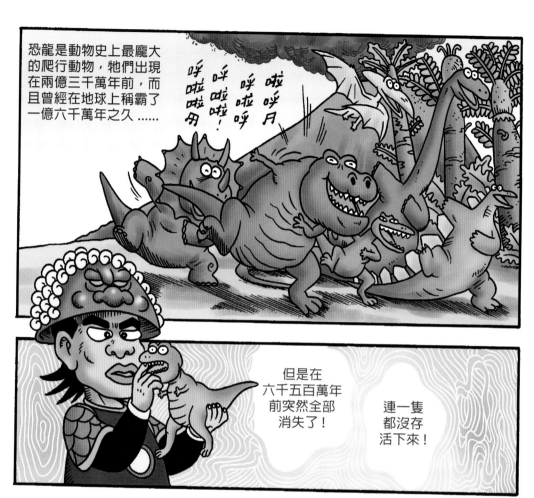

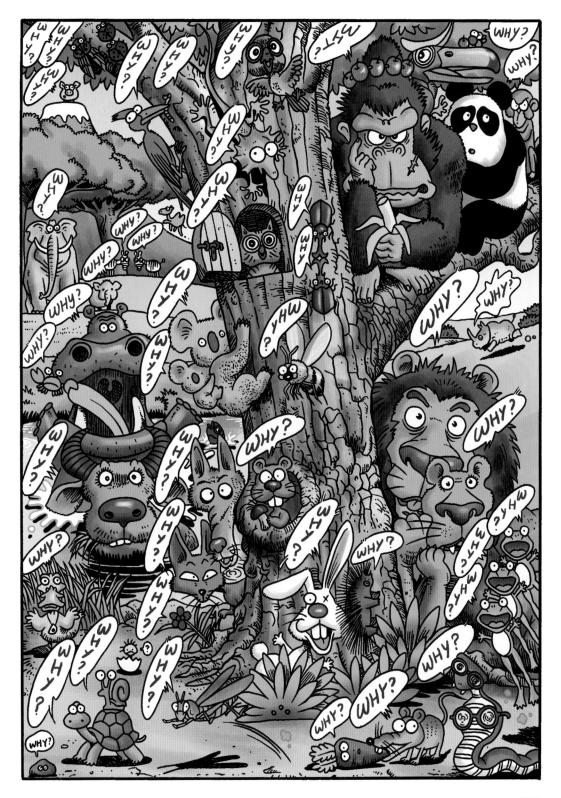

151

以上摘自《烏龍院動物星球》第一冊－恐龍

第 **25** 號作品

烏龍院 經典四格

- 1980~2006 年創作
- 四格漫畫
- 共計 1488 頁

烏龍院 SINCE 1980　　敖幼祥

這幾位重要角色
開啟了四十年的
烏龍院世界

在中國時報連載 1488 天
最成功的四格漫畫!!
成功並不在我,
而是烏龍院四格漫畫提高閱報率
引起其他報紙的跟進,發掘人才和作品
順勢帶動了台灣漫畫創作的新風潮。
也因為這個作品的成功
才衍生出後來幾十年裡
創作百餘冊的烏龍院漫畫。

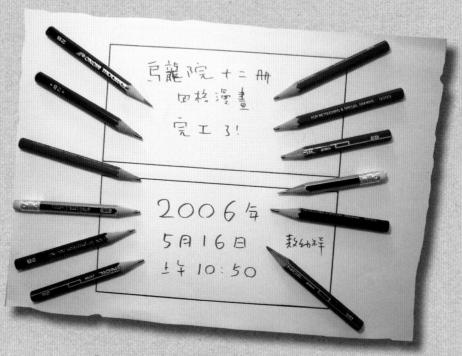

烏龍院 十二冊
四格漫畫
完工了!

2006年
5月16日
敖幼祥
上午 10:50

│完成 12 冊和戰友們合照 !YO!

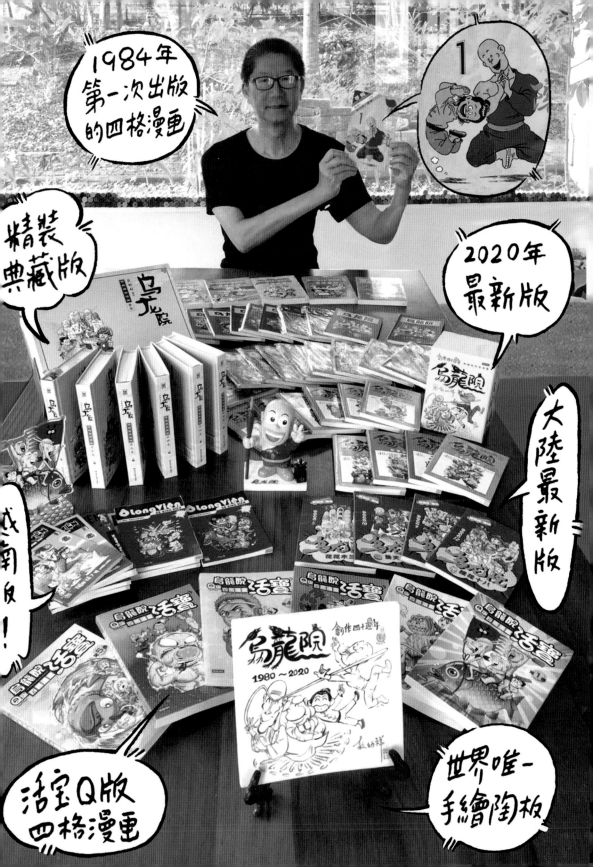

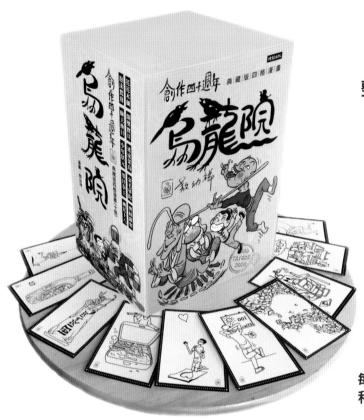

2020 年 5 月
烏龍院四格漫畫
再度由時報出版
整編為 10 冊典藏版
時隔 36 年。

每套書附送 10 張藏書票
和作者珍貴的親筆簽名。

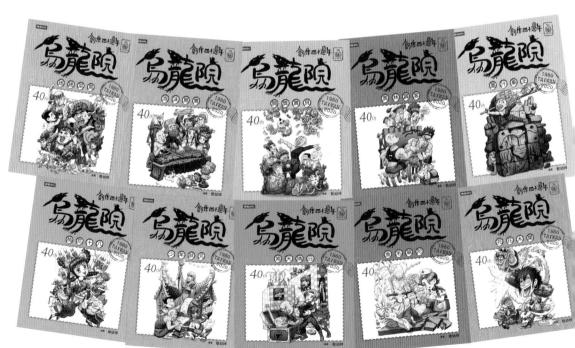

摘自＜奧林霹客＞第 100 頁

摘自＜偷天換日＞第 30 頁

157

摘自＜開獎寶貝＞第 59 頁

摘自＜桃花十八＞第 59 頁

第 26 號作品 烏龍院前傳

- 1998 年創作
- 彩色連環漫畫
- 共計 3355 頁

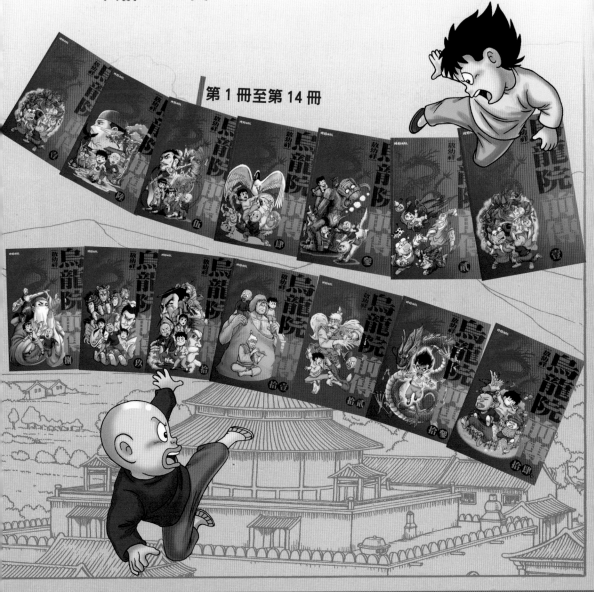

第 1 冊至第 14 冊

這是人生第一次繪製連環大長篇
那年二十八
有商人找上門談合作·興奮過度簽了約
回家才想到一周要畫六十四頁wwww
一年要出五十二集wwww

何止完蛋……
完完全全沒有畫過連環漫畫·
就連打分鏡格子都沒摸過!
東拼西湊找幫手
日以繼夜的趕稿
累了就窩在畫桌下zzz

商人賣書發大財◎開賓士買豪宅
我仍騎著中古野狼125
x@の☆#❀°☆x······
雖然心中有點小小埋怨·
但也感謝這段地獄磨煉
讓我成為一把無畏的劍。

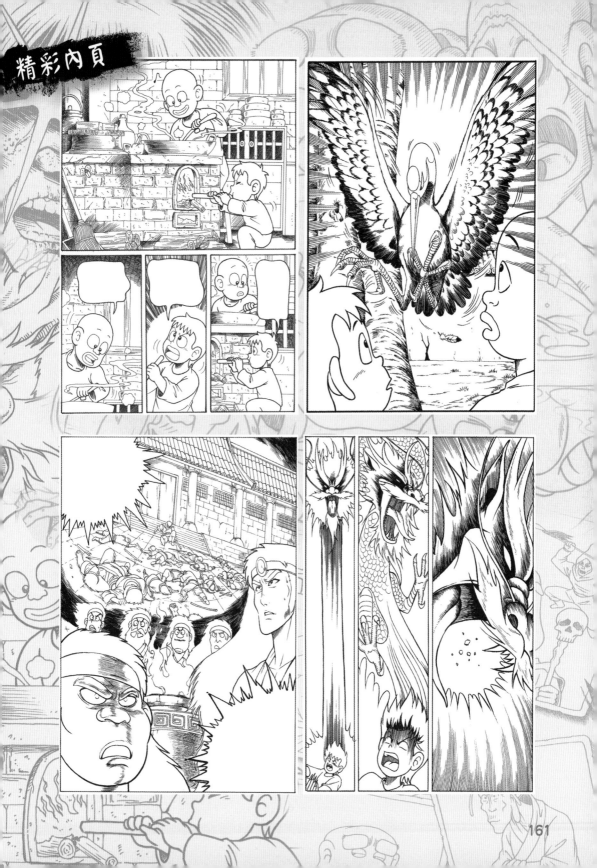

第 27 號作品

- 1989 年創作
- 彩色連環漫畫
- 16 冊 · 共計 1824 頁

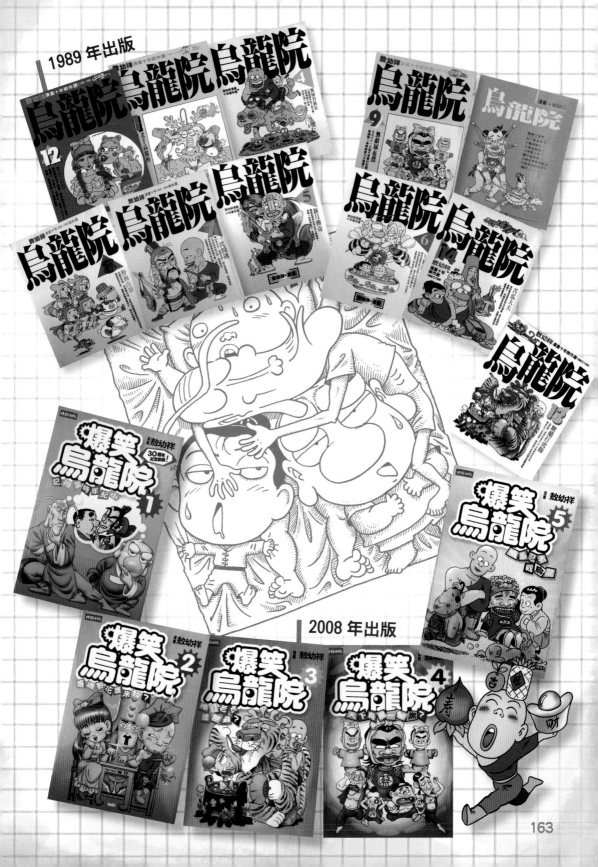

1989 年出版

2008 年出版

163

第 ㉘ 號作品

- 1990 年創作
- 分為三部
- 共計 600 頁

烏龍院

★ 劇 場 版 ★

第一部

果檸檬

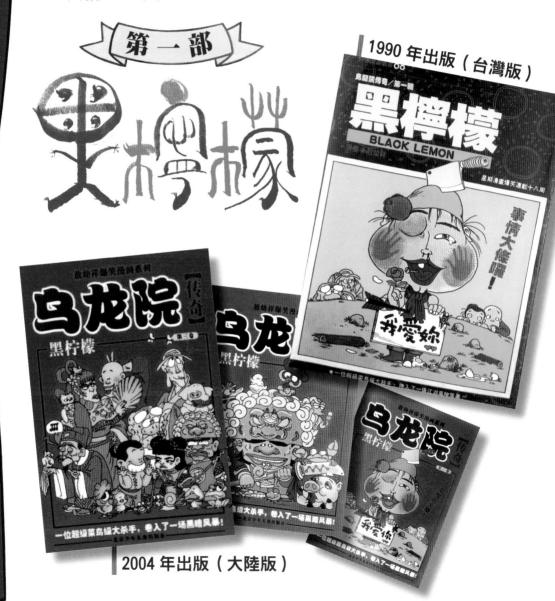

1990 年出版（台灣版）

2004 年出版（大陸版）

節錄自《黑檸檬小檔案》

黑檸檬
是個殺手，
冷酷、俊傲、
耳靈目精
……

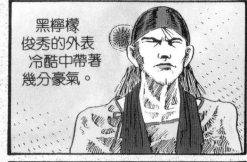

黑檸檬
俊秀的外表
冷酷中帶著
幾分豪氣。

他之所以叫
「黑檸檬」，
是因為
他的下巴
酷似檸檬。

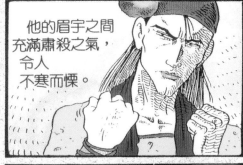

他的眉宇之間
充滿肅殺之氣，
令人
不寒而慄。

但是
他有個不願
別人知道的
大祕密，
那就是…

不！

尤其是他
那雙眼之中，
還隱藏著…
隱藏著…

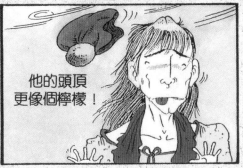

他的頭頂
更像個檸檬！

砂眼！

癢

第二部

2003 年
台灣版

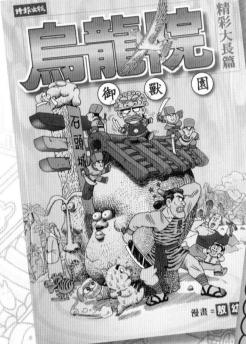

2019 年
大陸版

我的烤鴨飛了！

二位小爺，歡迎光臨！

就這家吧！生意挺不錯的樣子！

不愧是鴨莊老闆！臉也長得像鴨子！

老闆您有剩下的鴨子嗎？

您就像唐老鴨一樣善良！

施捨一點吧！

這裡不是救濟院！滾！

鴨臉變色了！

當心！

你們又想來白吃白喝嗎！

小狗來

滾

這裡不是功德會！

我們把小狗帶來感恩！

老闆發發慈悲嘛！

小三小狗！

你們都是御歡園的皇家警犬！

要有猛犬精神！別像癩蛤蟆一樣只會喘氣！

竟然把咱們比喻成癩蛤蟆！

報告班長！

請您示範一下「模範精神」！

嗅！

很挑釁的口氣！

嗯

質疑本班長的權威嗎？！

露一招臘腸神功給你們瞧瞧！

WAPPE!

超獻寶！

好威！

蓋世神功！

偶像！

羨慕吧！你們這些毛球！

第三部

七鮮魚丸

2003 年台灣版

時報出版
烏龍院
精彩大長篇
七鮮魚丸

2019 大陸版

烏龍院
七鮮魚丸

BOW BOW

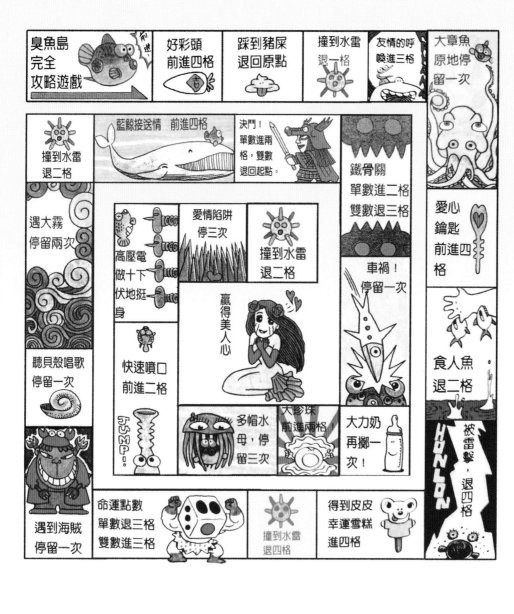

第 29 號作品

超級
鳥龍派

SUPER
WULOOM FAMILY

- 2004 年創作
- 漫畫月刊

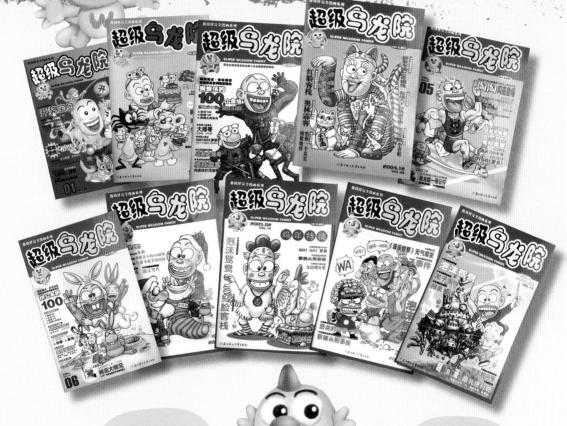

Hello!
我是月刊的
吉祥物

我叫淘淘！

170

萬物進化 必有過程
這份烏龍院月刊
肯定是上蒼賜與的種籽

辦刊‧不容易。對於出版‧編輯
發行、作者、讀者、都是能力的考驗。
環環相扣‧不得鬆懈
辦月刊期間大夥勤奮努力互相勉勵
一年之後，市場反應良好！好開心！
決定邁開大步，向周刊計劃前進！
漫畫周刊對於產業是個成長指標
會產生巨大的稿量、人才、故事、造型
進而推向動畫、週邊商品，更重要的是
培養更眾多的粉絲‧產生更多的消費，
源源不絕………

這份烏龍院月刊是夢的起源

有夢最美。 築夢 踏實

第 30 號作品

烏龍院 精彩大長篇

活寶

- 2006~2012 年創作
- 長篇彩色連環漫畫
- 連載七年
- 共 4868 頁
- 出版 23 冊

烏龍院眾師徒收到紅魚祕帖，奔向斷雲山開始尋找活寶。歷經五老林、鐵堡、青春池、地獄谷、極樂島，才驚然發現恆王朝煉丹師的千年大陰謀。

左右活寶，千年印記，雙側合一，即得天下。

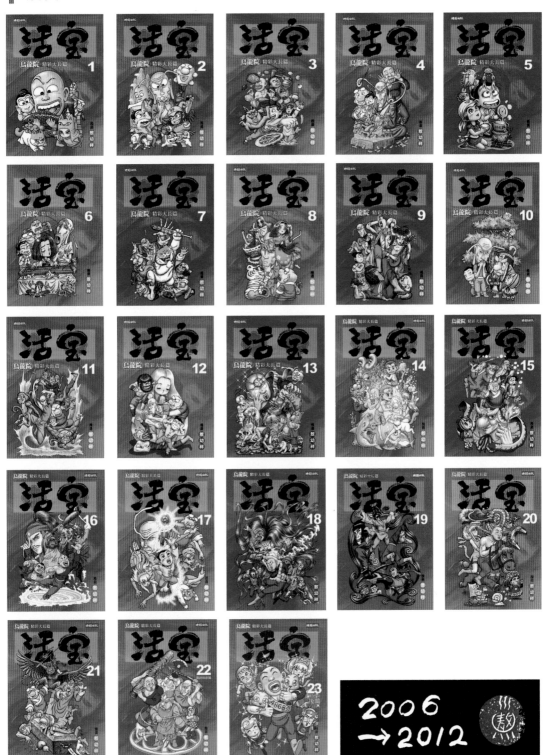

2006
→2012

大長篇是漫畫馬拉松
挑戰編劇、挑戰畫技、挑戰團隊、
挑戰默契、挑戰耐性、挑戰時間、
挑戰智慧、挑戰肝臟、挑戰體力、

就這樣，跑了七年。

每畫完一頁就把牆上的數字
刪去一個號碼‧‧‧‧‧‧‧‧

4812	4826	4838	4851		
4811	4825	4837	4850		2012. pm 5:50
4810	4824	4836	4849	4860	4. 7
4809	4823	4835	4848		
4808	4823	4835	4847	4854	4868
4807	4822	4834	4846	4858	4867
4806	4821	4833	4845		4/6
4805	4820	4832	4844	4857	4866
4804	4819	4831	4843	4856	4865
4803	4818	4830	4842	4855	4864
4802	4817	4829	4841	4854	4863
4801	4816	4828	4840	4853	4862
4800	4815	4828			
4799	4814	4827	4839	4852	4861
	4813				

174

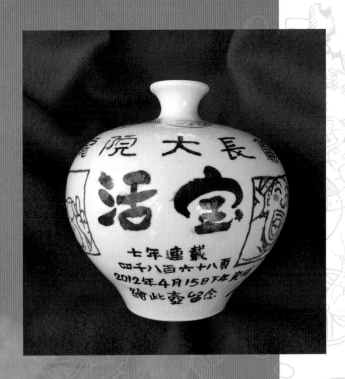

活宝4868頁
在2012年4月15日
下午完成,畫了這個
釉下彩陶壺
燒製成
永恆的紀念。

陶壺正上方畫的是
金·木·水·火·土
五形陣的徽章
壺口上寫著
畫一張是一張

175

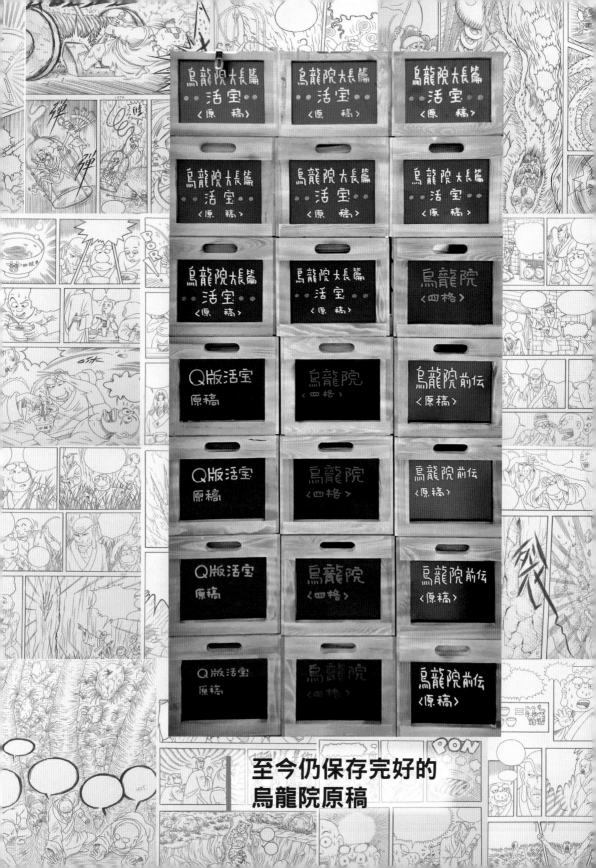

至今仍保存完好的
烏龍院原稿

第 31 號作品

- 2006 年創作
- 四格漫畫・彩色
- 共計 966 頁・共 6 冊

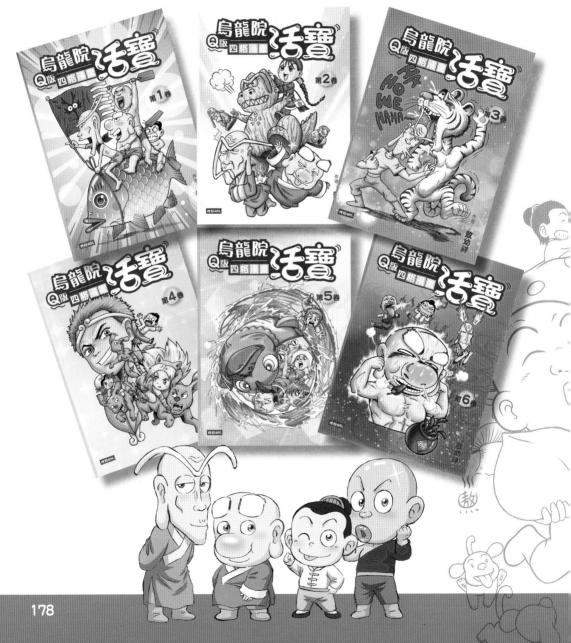

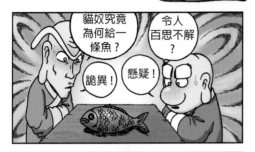

貓奴究竟為何給一條魚？

令人百思不解？

詭異！

懸疑！

要弄清意圖，必須有超凡智慧才行！

神明呀！請給我們提示吧！

老頭！還有新鮮點的嗎？

老年！

呆

優

摘錄第 1 卷 第 40 頁

沒有解藥？

那胖師父就只能等死了～

讓我們永遠記住這悲傷的日子吧！

嗯！

嗯！

悲傷個屁！明明就是廢物利用！

摘錄第 3 卷 第 126 頁

第 32 號作品　烏龍院
腦筋急轉彎

- 1991 年創作
- 單元連環漫畫
- 共計 504 頁

Q：蔡捕頭每天下班回家都只能搭電梯到 4 樓，再爬樓梯到 13 樓的住處，為什麼？

A：因為蔡捕頭太矮了，按不到 13 樓的電梯按鍵。

Q：大師兄想打工賺外快，可是他一年只想上一天班，請問什麼工作適合他？

A：聖誕老公公。

Q：小師弟在一個 2 公尺深的游泳池表演花式跳水，為什麼卻意外摔成重傷？

A：因為胖師父正好離開泳池，水位驟減。

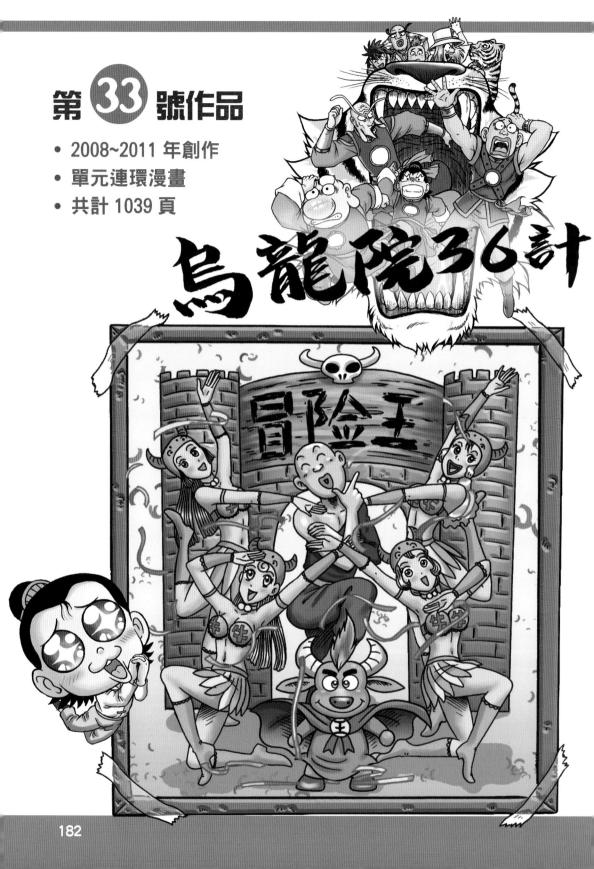

第 33 號作品

- 2008~2011 年創作
- 單元連環漫畫
- 共計 1039 頁

烏龍院36計

冒險王

HUALA HUALA

WAAAA

183

第 34 號作品

烏龍萬事通

- 2009 年創作
- 單元連環漫畫
- 共計 508 頁

為什麼？
人緊張時手心會冒汗？

為什麼？
人睏了為什麼會打哈欠？

為什麼？
人的手為什麼那麼靈活？

為什麼？
肚子上會長肚臍？

為什麼？
腳汗為什麼會很臭？

為什麼會有…
愛情荷爾蒙？？

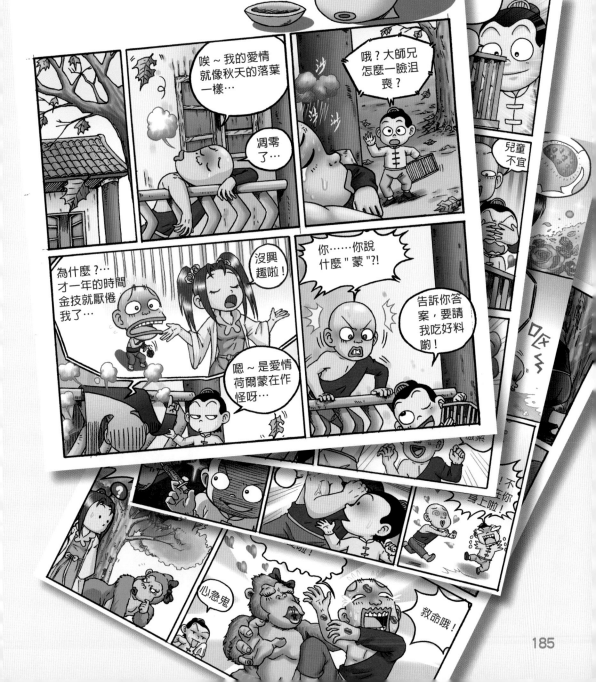

第 35 號作品

- 全球限量版 400 隻
- 攝於 2004 年 7 月 21 日

烏龍院
1號公仔

原設計圖

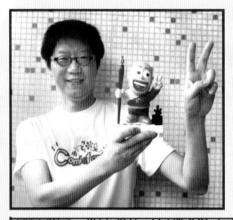

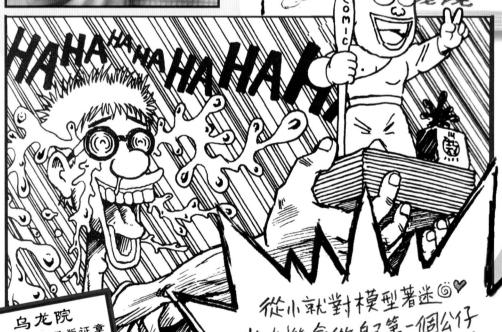

HAHA HA HA HA HA HA HA !!

烏龍院
1号公仔限量版证章
2004 一數

2004 中国制造

從小就對模型著迷☺♥
當有機會做自己第一個公仔
的時候,寄託了濃厚情感~
廠商交出第一版成品時
眼角都濕濕了⋯⋯

動畫作品篇

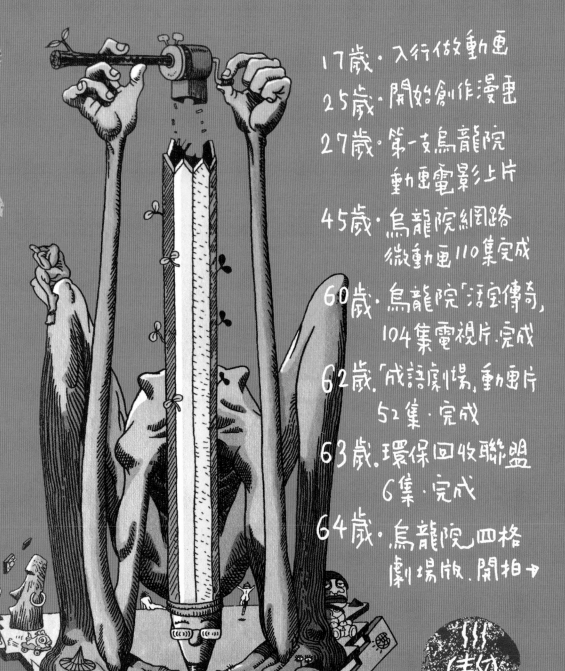

17歲·入行做動畫

25歲·開始創作漫畫

27歲·第一支烏龍院
　　　動畫電影上片

45歲·烏龍院網路
　　　微動畫110集完成

60歲·烏龍院「活寶傳奇」
　　　104集電視片·完成

62歲「成語劇場」動畫片
　　　52集·完成

63歲·環保回收聯盟
　　　6集·完成

64歲·烏龍院四格
　　　劇場版·開拍→

第 �36 號作品

- 1983 年拍攝
- 90 分鐘動畫電影

當年的電影院發送的傳單，
是一位超級粉絲的收藏！
非常非常珍貴！～

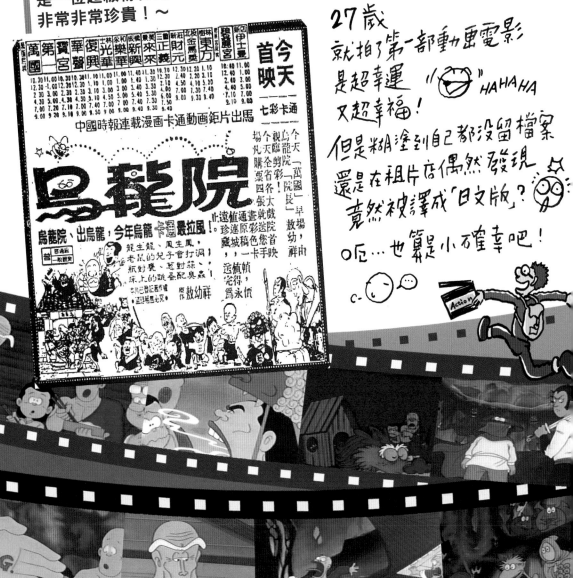

27歲
就拍了第一部動畫電影
是超幸運 "HAHAHA
又超幸福！
但是糊塗到自己都沒留檔案
還是在租片店偶然發現
竟然被譯成「日文版」？
呃…也算是小確幸吧！

第 37 號作品

WOOLON
烏龍院

- 2001 年創作
- 網路微動畫
- 110 集‧每集 30 秒

看到網路上「賤兔」的動更
紅到小娃娃老奶奶都著迷
眼紅!!吃味!!
找了資金來仿效,做完110集
但是會做不會賣,白搭。
錢錢火燒光了～～bye-bye
還是乖乖回去,看賤兔的動更。

189

第 ③⑧ 號作品

烏龍院之活寶傳奇

- 2017~2019 年
- 電視動畫影集
- 共 104 集 · 每集 13 分鐘

> 突破 1.2 億時粉絲分享會，背景上的圖是現場畫的。

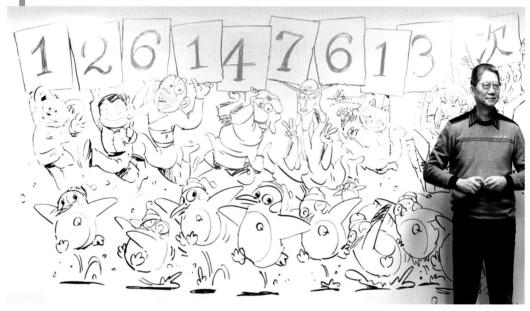

以烏龍院精彩長篇活寶做為原作所改編的
104集動畫在騰訊公司和友諾文化傾力協助下
由博潤通動畫製作完成！

2017年11月·第一季52集在騰訊網開播
三個月就突破一億！

2019年第二季52集·突破十億！

片中精心設計的場景
更增加動畫的藝術層次

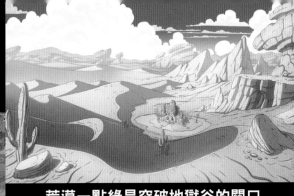

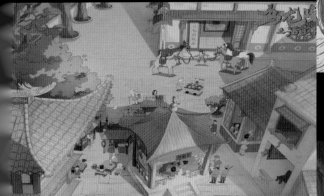

八毛利錢莊即將引爆武林大賽

荒漠一點綠是突破地獄谷的關口

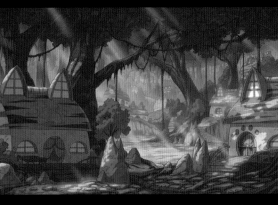

貓崆住著巫婆貓姥姥與貓奴姐妹

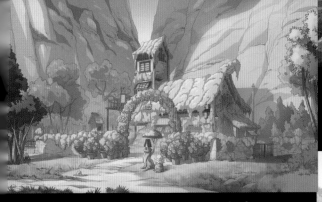

斷雲山下的苦菊是艾飛的老家

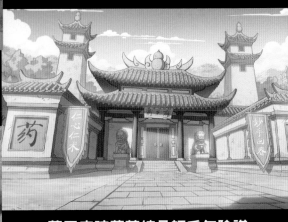

藥王庄暗藏著練丹師千年陰謀

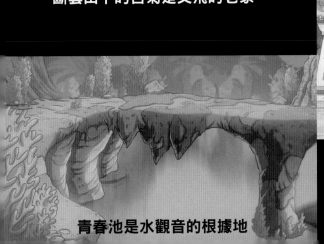

青春池是水觀音的根據地

第 **39** 號作品

烏龍院
成語劇場

- 2019 年創作
- 網路微動畫
- 每集 1 分鐘・共 52 集

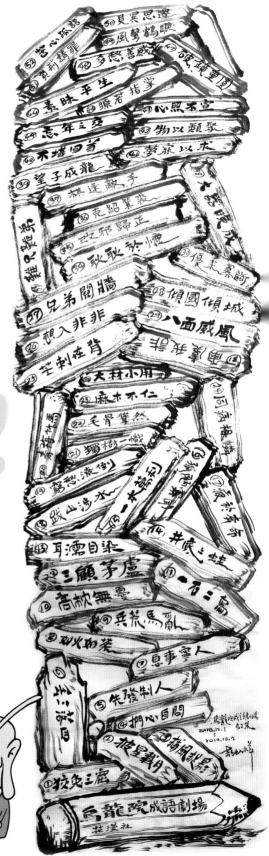

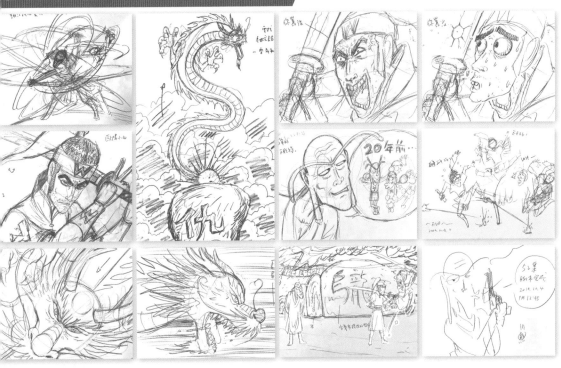

完片的對照圖

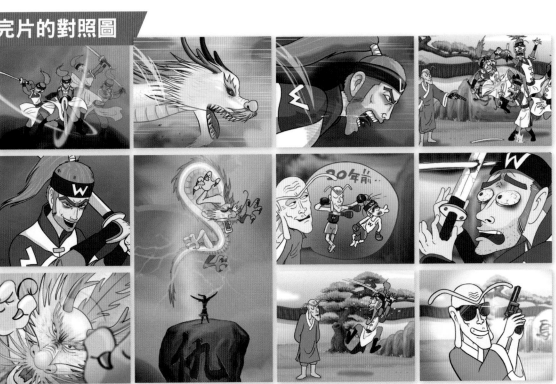

第 40 號作品

- 2018~2019
- 網路動畫
- 共 6 集 · 每集 3 分鐘

環保
回收聯盟

塑袋危機

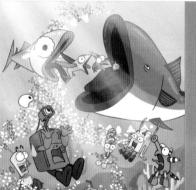
微粒是圖

瓶 罐 圍城

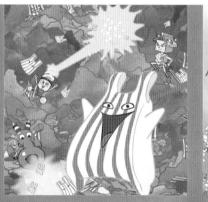

2018

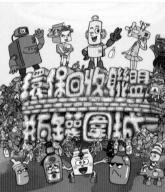

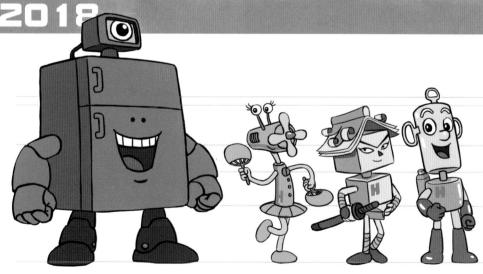

費士奇　　　　風扇妞　　紙忍者　　鐵罐俠

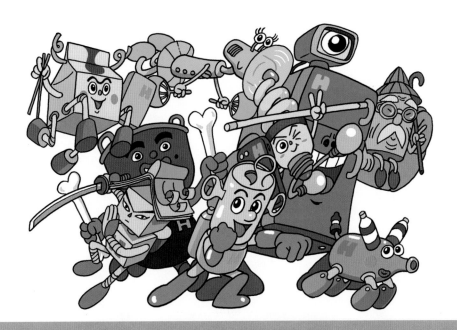

2019

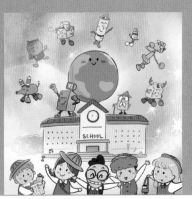

孫悟空的管　　　想告訴你　　　小學生的一天

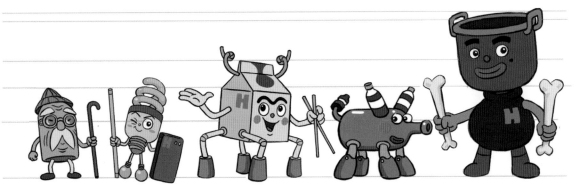

農藥伯　　燈炮仔　　　紙妞妞　　　玻璃豚　　　　廚餘童

第 41 號作品

- 2020 年創作
- 單元式動畫影集
- 每集 5 分鐘・共 10 集

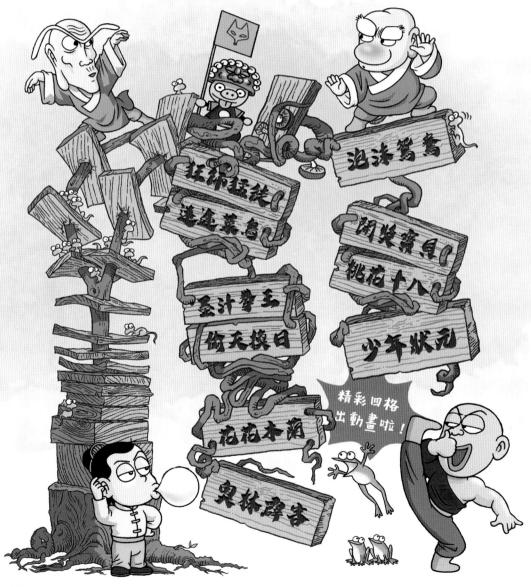

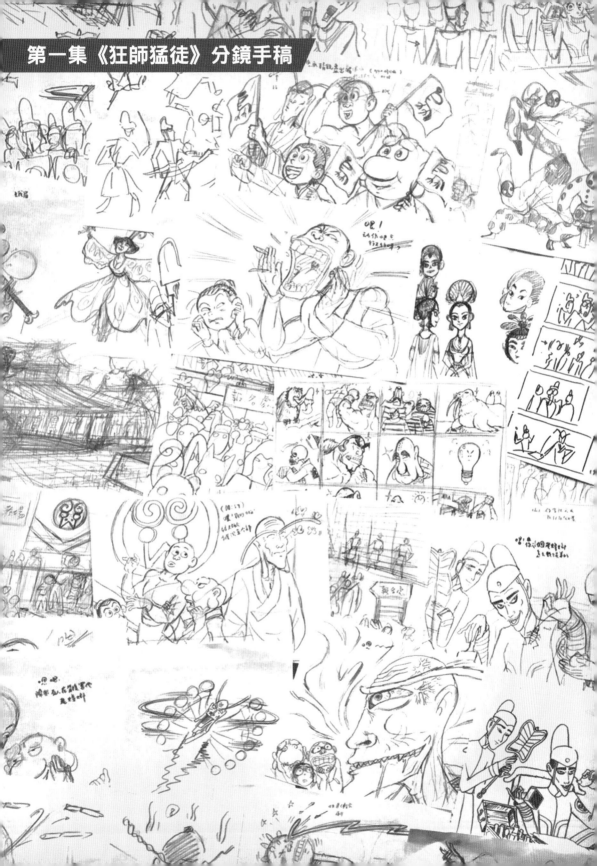

花漫社

設立在花蓮的小小工作室，可愛。
有著巨大無比的執行能力，厲害！
2018～2019
完成52集成語劇場
　　6集環保回收聯盟
2020，10集烏龍院動畫劇場

做動畫不容易，我們繼續前進，
請您多給鼓勵，台灣會更美麗。

別忘了來♥
找我拍照喲！

花蓮站前廣場的烏龍院大型公仔

第 **42** 號作品

- 2012 年創作
- 100 公分 * 100 公分 · 共七幅畫作
- 油畫布、麥克筆

烏龍院 大師父

烏龍院 胖師父

烏龍院 大師兄

烏龍院 小師弟

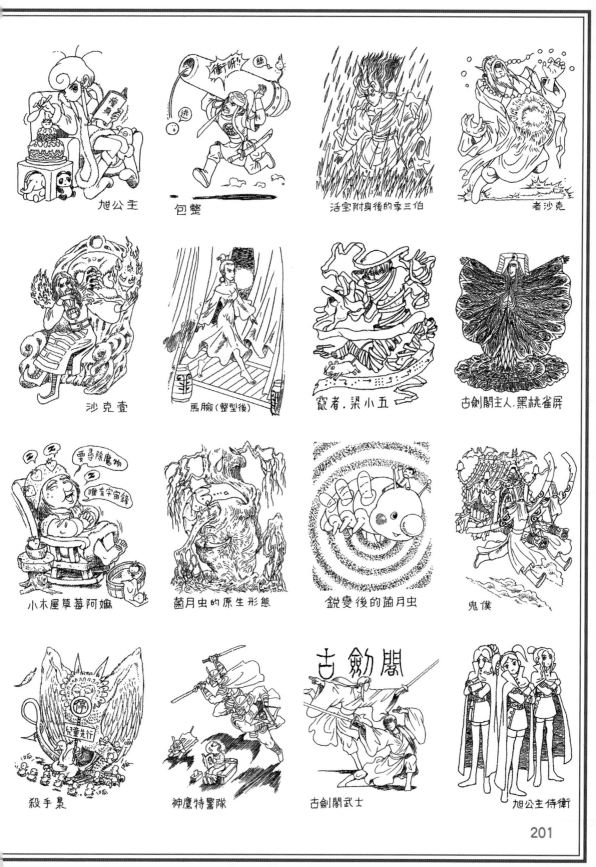

旭公主

包整

活寶附身後的季三伯

老沙克

沙克壹

馬臉(整型後)

竊者.梁小五

古劍閣主人.黑桃雀屏

小木屋草莓阿嬤

菌月虫的原生形態

銳變後的菌月虫

鬼僕

殺手梟

神鷹特警隊

古劍閣武士

旭公主侍衛

201

邪獅藏騎　　古墓魔軍　　帝國巨俑兵　　鐵金剛Ⅱ

菊王庄 財.文.菊.三大庫司　　菊王庄.葵花雞　　制俑巧手工匠·魏板橋　　工匠的女兒·魏小壺

煉丹師 艮.坎.巽震.離兌.六門壇主　　煉丹師「坎之門」二代主·六戒　　煉丹師「巽之門」二代主·指南

煉丹師「艮之門」二代主·深海　　煉丹師「離之門」二代主·宝珠　　「兌之門」二代主 蛾繭　　煉丹師「震之門」二代主·鍾鈴

肌甲化的林公公

神木村大林館·林天一

神木村木雕行老闆

神木村·春捲嫂

神木村·荷包蛋大嬸

神木村守護者·五老林

青春池三忠犬

青春池雪霸王

菊王庄左護法·無塵

菊王庄右護法·有儉

沙克陽
第三十三代煉丹師

貓女又（青春池後段）

水觀音替身·江少右

水觀音真身

木將軍

青春池·武衛侍

四眼牛肉麵店長

青春池巡防隊鯊頭犬

半形人軍師諸萬亞和凸眼隊長

青春池
狼兔姐妹

坑道專家·泥猪

青春池半形人酋領

水觀音座前四鳳

五行大將之火將軍

醉貓

濟不公與黑旋風

醉貓酒館·肥肥

地獄谷————「五朵花」

地獄谷·一點綠·張總管

地獄谷·辣婆婆

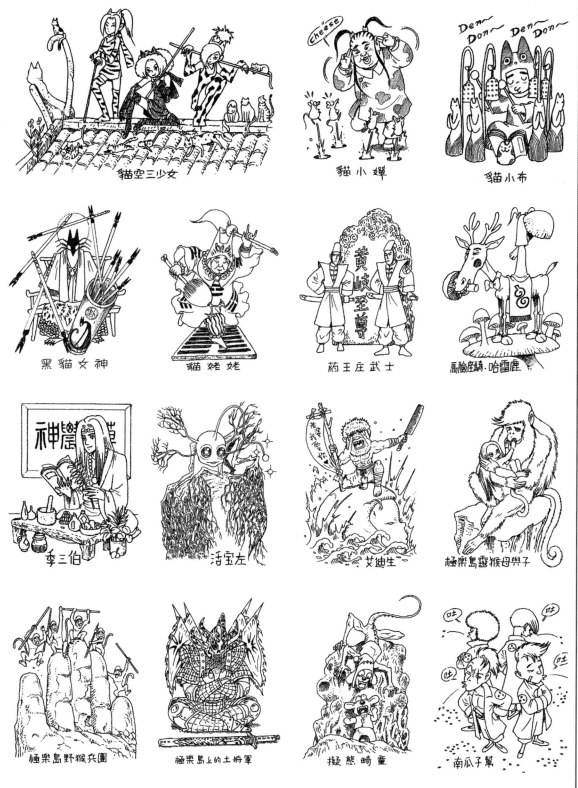

貓空三少女　　　貓小嬋　　　貓小布

黑貓女神　　貓姥姥　　菊王庄武士　　馬臉庄騎·哈雷鹿

李三伯　　活宝左　　艾迪生　　極樂島靈猴母與子

極樂島野猴兵團　　極樂島上的土將軍　　擬態畸童　　南瓜子軍

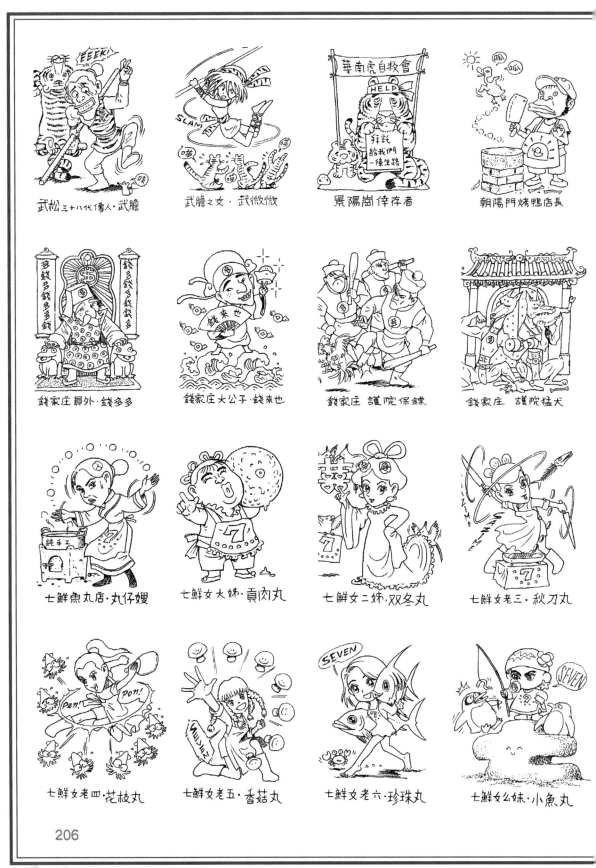

武松三十八代傳人・武膽

武膽之女・武微微

景陽崗倖存者

朝陽門烤鴨店長

錢家庄員外・錢多多

錢家庄大公子・錢來也

錢家庄 護院保鏢

錢家庄 護院猛犬

七鮮魚丸店・丸仔嫂

七鮮女大姊・貢肉丸

七鮮女二姊・双冬丸

七鮮女老三・秋刀丸

七鮮女老四・花枝丸

七鮮女老五・香菇丸

七鮮女老六・珍珠丸

七鮮女幺妹・小魚丸

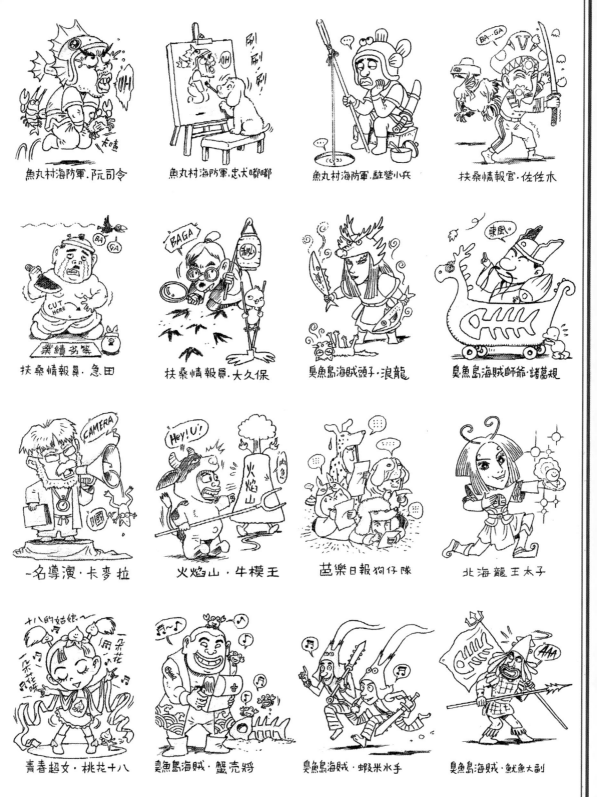

魚丸村海防軍·阮司令　　魚丸村海防軍·忠犬嘟嘟　　魚丸村海防軍·駐營小兵　　扶桑情報官·佐佐木

扶桑情報員·急田　　扶桑情報員·大久保　　臭魚島海賊頭子·浪龍　　臭魚島海賊師爺·諸葛規

一名導演·卡麥拉　　火焰山·牛模王　　芭樂日報狗仔隊　　北海龍王太子

青春超女·桃花十八　　臭魚島海賊·蟹壳將　　臭魚島海賊·蝦米水手　　臭魚島海賊·魷魚大副

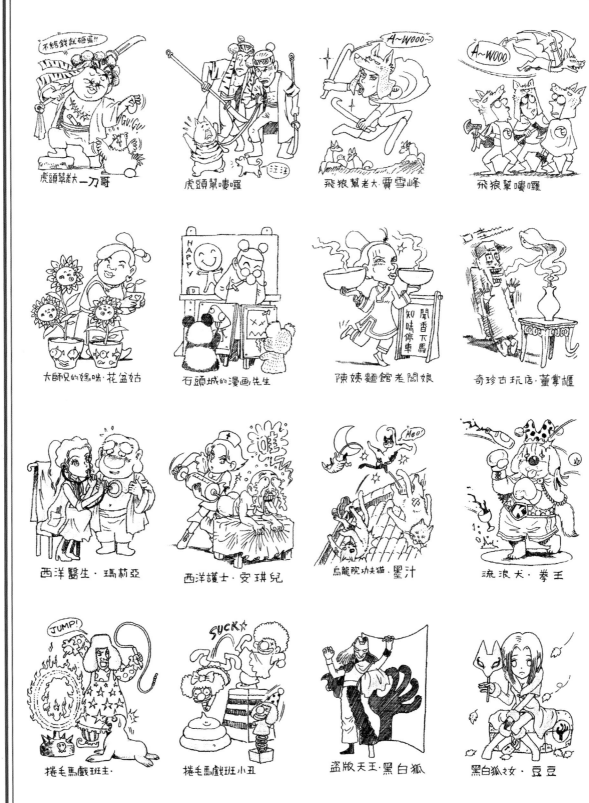

炮炮四兄弟·大龍炮

炮炮四兄弟·雙彎炮

炮炮四兄弟·連環炮

炮炮四兄弟·高射炮

八毛利錢莊老闆

八毛利錢莊老闆娘

刑部侍郎·林公公

刑部 錦衣衛

斷雲山苦葫花·艾寡婦

艾飛

艾家公羊·大雄

斷雲山獵戶·朱大

朱家雙肥胎·朱一·朱二

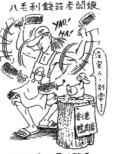

八毛利錢莊老闆娘

青林溫泉刺鳳文

青林溫泉肥貓·八斤

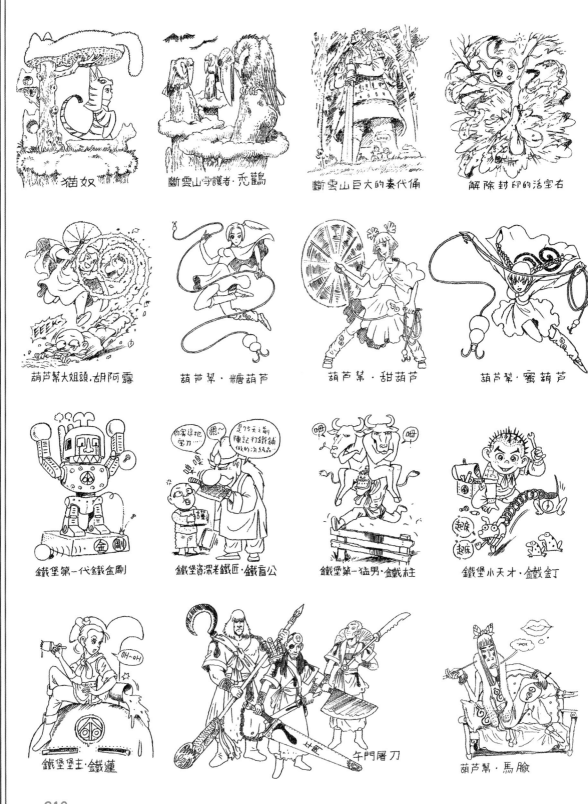

猫奴

斷雲山守護者・禿鸛

斷雲山巨大的秦代俑

解除封印的活宝石

葫芦幫大姐頭・胡阿露

葫芦幫・糖葫芦

葫芦幫・甜葫芦

葫芦幫・蜜葫芦

鐵堡第一代鐵金剛

鐵堡資深老鐵匠・鐵盲公

鐵堡第一猛男・金戳柱

鐵堡小天才・金戳釘

鐵堡堡主・鐵蓮

午門屠刀

葫芦幫・馬臉

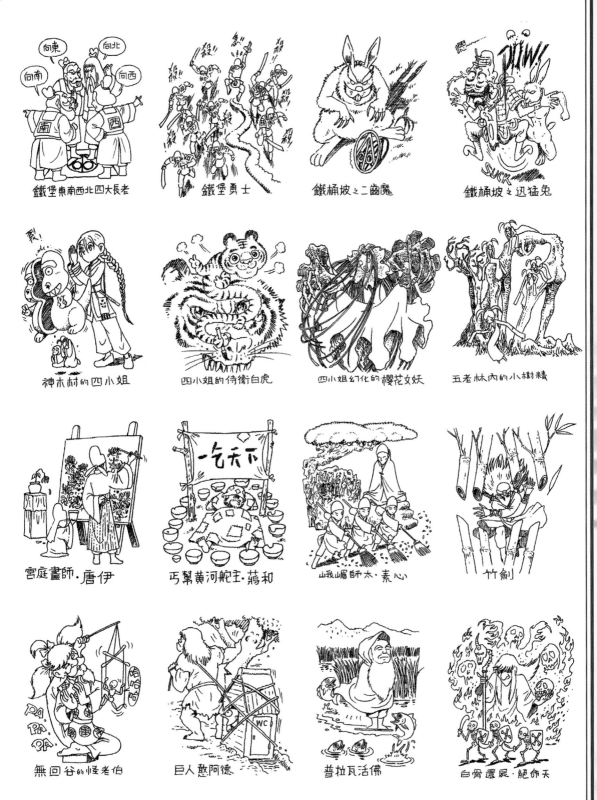

鐵堡東南西北四大長老　　鐵堡勇士　　鐵桶坡之二齒魔　　鐵桶坡之迅猛兔

神木村的四小姐　　四小姐的侍衛白虎　　四小姐幻化的櫻花女妖　　五老林內的小樹精

宮庭畫師・唐伊　　丐幫黃河舵主・藕和　　山我嵋師太・素心　　竹劍

無回谷的怪老伯　　巨人憨阿德　　普拉瓦活佛　　白骨還屍・絕命天

211

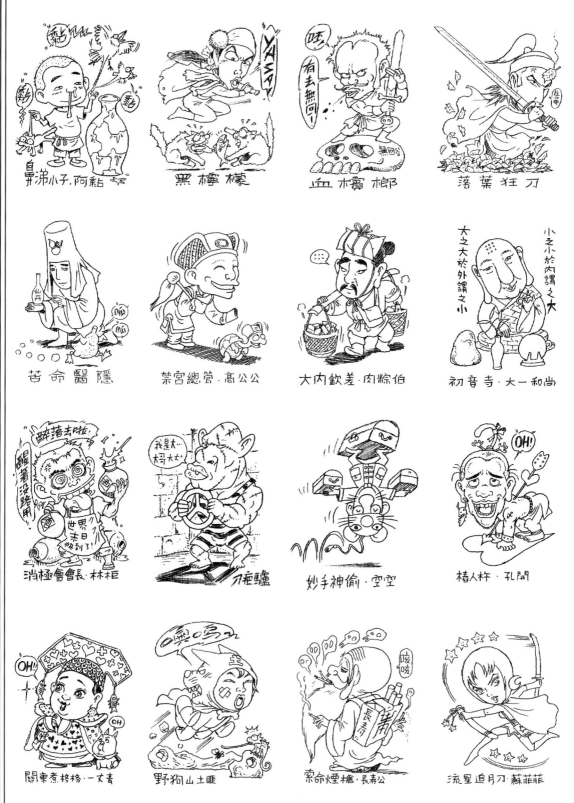

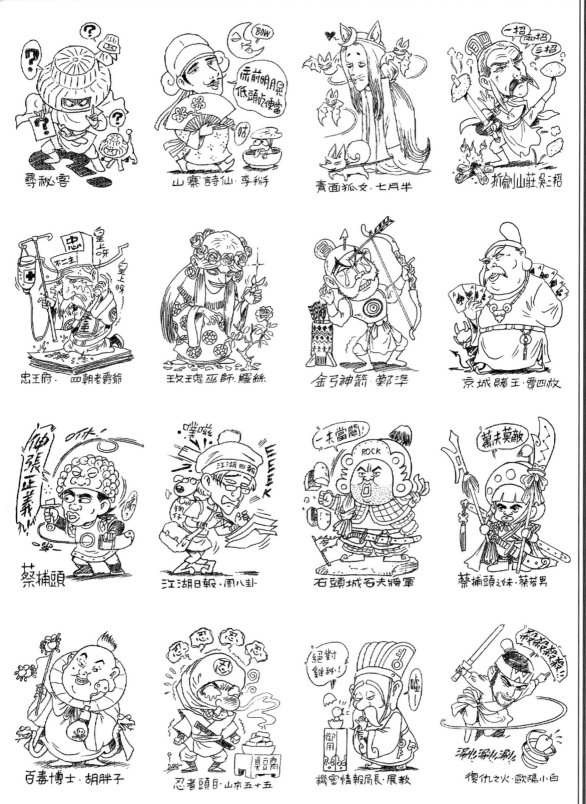

開獎寶貝·花太平

修羅補習班·孔教授

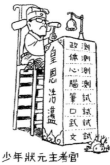
少年狀元主考官

東南首富獨生子·田發發

苦海女神龍·司馬琪琳

女神龍獨生女·司馬晶

整容達人·白青妃

御用品牌設計師

金磚員外

金塊夫人

金枝小姐

玉葉妹妹

司法巨星·包青天

皇家金牌選手·趙甲

媒婆·柳雀橋

採花公子·西門祝

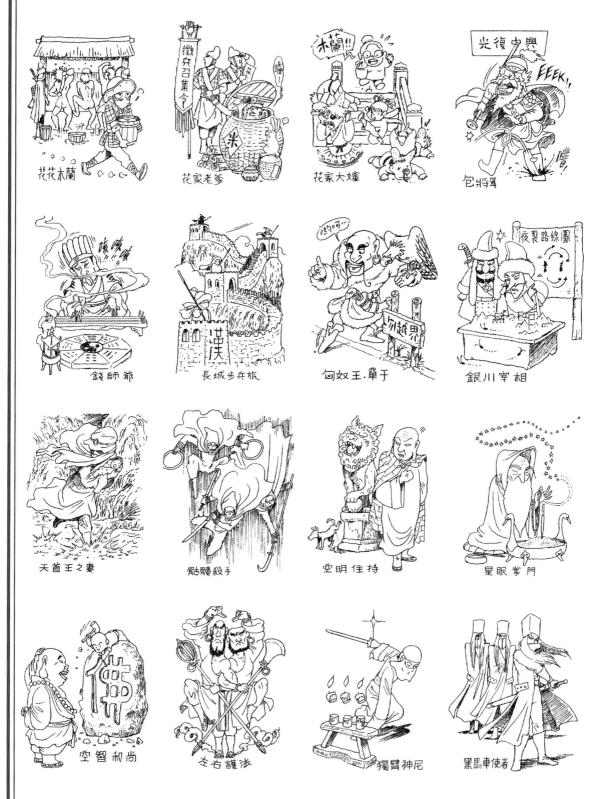

花花木蘭　　花家老爹　　花家大嬸　　包將軍

錢師爺　　長城步兵旅　　匈奴王.單于　　銀川宰相

天首王之妻　　骷髏殺手　　空明住持　　星眼薛門

空智和尚　　左右護法　　獨臂神尼　　黑馬車使者

藏經閣·武猴　　　浮屠塔靈鼠　　　胖妞　　　劉賽婦 AND 土雞陣

田家三惡少　　　王小青　　　魔教四煞·豺狼虎豹　　　幻手白魔

藏經閣·武鶴　　　星覺禪師　　　星覺之真絲褲·空福　　　糊塗丐仙

蕭師爺　　　花蠍娘　　　西域怪僧　　　南門口丐幫·王班長

小靓女與毛毛　　御獸園鎮寶·三角囝　御獸園警犬·臘腸　御獸園警犬·聖伯納

御獸園護衛武猴　　御獸園護衛金剛　　仙霞嶺飛雲道長　　無回谷之狼

丐幫長老·大碗公　　毒蛙君　　　　　草包村村長·包草　　粉紅兔子幫

槓龜忍者　　　　　槓龜派掌門·宋光　　槓龜派二代目·宋熙　玉兔郎中

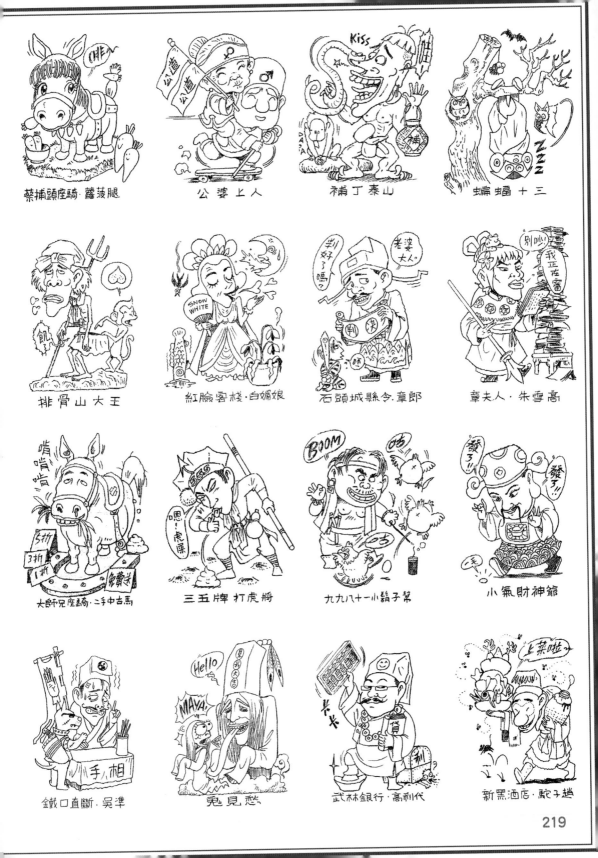

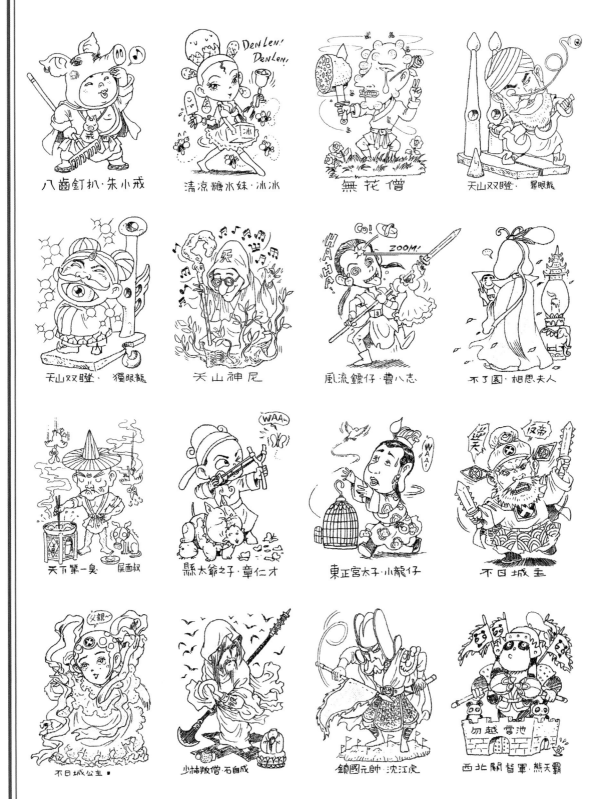

八齒釘扒・朱小戒　　清涼糖水妹・冰冰　　無花僧　　天山双瞳・羅眼龍

天山双瞳・獨眼龍　　天山神尼　　風流鏢仔・曹八志　　不了園・相思夫人

天下第一臭・屎面叔　　縣太爺之子・章仁才　　東正宮太子・小龍仔　　不日城主

不日城公主　　少林叛僧・石自成　　鎮國元帥・沈江虎　　西北關督軍・熊天霸

畫了四十年，許個願吧！

希望：
自己能快樂一點

敖幼祥動漫畫創作四十週年特輯 / 敖幼祥編著 . -- 初版 . -- 臺北市：時報文化，2020.06
　　面；　公分 . -- (敖幼祥作品集；88)
ISBN 978-957-13-8245-6(精裝)
1. 漫畫

947.41　　　　　　　　　　　　　　　　　　　　　　　　　　　　　　109008154

時報漫畫叢書 FTL0888

敖幼祥動漫畫創作四十週年特輯

作者　敖幼祥 ｜ 編輯統籌　花漫社文化事業工作室 ｜ 編輯協力　陳信宏 ｜ 校對　王瓊苹 ｜ 責任企畫　吳
美瑤 ｜ 美術設計　FE 設計｜ 贊助單位　文化部 ｜ 編輯總監　蘇清霖 ｜ 董事長　趙政岷 ｜ 出版
者　時報文化出版企業股份有限公司　108019 台北市和平西路三段 240 號 3 樓　發行專線一(02)2306-6842
讀者服務專線一0800-231-705‧(02)2304-7103　讀者服務傳真一(02)2304-6858　郵撥一19344724 時報文化
出版公司　信箱一10899 臺北華江橋郵局第 99 信箱　時報悅讀網一http://www.readingtimes.com.tw　電子郵
件信箱一 newlife@readingtimes.com.tw　時報出版愛讀者一www.facebook.com/readingtimes.2 ｜ 法律顧問
理律法律事務所　陳長文律師、李念祖律師 ｜ 印刷　和楹印刷有限公司 ｜ 初版一刷　2020 年 6 月 26 日 ｜
定價　新臺幣 520 元

時報文化出版公司成立於一九七五年，並於一九九九年股票上櫃公司公開發行，於二○○八年脫離
中時集團非屬旺中，以「尊重智慧與創意的文化事業」為信念。